中国画禽鸟画法教程

徐芳——编著

西南大学出版社

国家一级出版社 全国百佳图书出版单位

图书在版编目（CIP）数据

中国画禽鸟画法教程 / 徐芳编著 . —— 重庆 : 西南
大学出版社 , 2023.7
ISBN 978-7-5697-1918-5

Ⅰ . ①中⋯ Ⅱ . ①徐⋯ Ⅲ . ①花鸟画—国画技法—教
材 Ⅳ . ① J212.27

中国国家版本馆 CIP 数据核字 (2023) 第 133149 号

中国画禽鸟画法教程

徐芳　编著

选题策划：王正端　龚明星
责任编辑：龚明星　戴永曦
责任校对：袁　理
封面设计：闰江文化
版式设计：观止堂 _ 未　氓　戴永曦
出版发行：西南大学出版社（原西南师范大学出版社）
地　　址：重庆市北碚区天生路 2 号
邮　　编：400715
本社网址：http://www.xdcbs.com
排　　版：重庆新金雅迪艺术印刷有限公司
印　　刷：重庆新金雅迪艺术印刷有限公司
幅面尺寸：210mm × 285mm
印　　张：7.25
字　　数：120 千字
版　　次：2023 年 7 月第 1 版
印　　次：2023 年 7 月第 1 次印刷
书　　号：ISBN 978-7-5697-1918-5
定　　价：58.00 元

本书如有印装质量问题，请与我社市场营销部联系更换。
市场营销部电话：（023）68868624

西南大学出版社美术分社欢迎赐稿。
美术分社电话：（023）68254657 68254107

铁线勾神韵·浓彩驻鸟魂

李际科的禽鸟画及其描绘技法

四川美术学院　梅忠智

　　禽鸟画，是中国画艺术中专门描绘禽鸟的绘画，是构成中国花鸟画艺术学科的重要内容。中国史前至秦汉时期，花鸟画尚未形成，尚处在"画花画鸟"之阶段，经魏晋南北朝，禽鸟画艺术的基本绘画形态初步确立。至唐，中国花鸟画艺术形成。经五代、两宋、元明清至近现代，中国花鸟画艺术中的禽鸟画艺术，从描绘技法、绘画理论、表现形式和画家利用禽鸟的形神动态四个方面向观众传达与人的精神世界相通融的境趣，使得花鸟画相对于其他绘画艺术门类而言，呈现出纯粹而又高尚、充满意象而又富于幻想的格趣。花鸟画作品中那无人干扰的世界，不正是中国哲学和中国美学追求的最高境界吗？那借物抒情、追求意境美的艺术内涵，不正是中国文学崇尚的思想传达吗？所以，禽鸟作为大自然中最有灵性物象的象征，作为花鸟画艺术作品中最主要的表现主体，其与画、与大自然的亲近融合，抑或是人的精神境界通过图画表达的最佳方式。从这个角度讲，禽鸟画得好与不好，是一幅优秀的花鸟画作品成功与否的重要标志。

　　在中国近现代花鸟画艺术表现中，李际科那独具风骨的禽鸟画艺术，既继承中国古代，特别是五代时期黄筌、北宋赵佶以及皇家画院院体画极致精湛的优秀，又在元明清及至近现代陈之佛、潘天寿的基础上探索创造、推陈出新，使得他的禽鸟画显示出与众不同的艺术风貌和中国画之正统格趣。首先，李际科画工笔禽鸟，与众不同的是他的用线造型，其用白描为禽鸟造型的墨线，真正表现出了中国传统绘画"六要"之首"骨法用笔"的绘画要素，与现在大多数工笔画家仅仅是描绘物象的轮廓或者确定物象在画面某一位置的白描用线比较，完全不是一个层次。李际科的白描，其用线造型就如宋徽宗赵佶的瘦金体书法一样，构架精准、遒劲有力、个性

化的风格突出，李际科充分利用线条在起、行、收过程中的缩放关系，恰到好处地表现物象轮廓形状的虚实体量，在线条粗细干湿控制中均匀地寻求变化，根据不同的禽鸟体态特征，运用更加能够突出某禽某鸟形态的夸张表现的个性化艺术语言和表现方法，使其描绘出的禽鸟具有鲜明的、独特的绘画艺术造型特征。

具体来讲，李际科常常在行线的渐变中既能够精准地勾画出各种禽鸟的固相体格，又能够恰到好处地附着于禽鸟的固相体格之上，而且，羽毛的节次与羽毛的金属光泽，自然而然地、入骨三分地与禽鸟的生理结构融为一体。虽然有故意的夸张甚至变形，但观众一看便知道是这只禽或那只鸟，既知道禽姓鸟名，又分明能感觉到这是李际科画的禽鸟，而且，这千姿百态、林林总总的艺术表现，完完全全就靠的是他独具一格的"白描"艺术。李际科的着色禽鸟画，是继陈之佛之后中国近现代工笔花鸟艺术的又一高峰，其最为突出的就是白描勾勒造型的精准生动和填色赋彩的高雅富丽，其禽鸟画既有宫廷花鸟画的浓厚韵致，又不失彰显艺术个性的新颖，高古之中凸显精工富丽的格趣，斑斓之中收敛有国学文脉的雅致，清新脱俗，独具特征，让人观后余韵缠绵，并且能够让人在审美再造中生发出美的遐想，感受到中华民族绘画艺术之伟大，得到沁人心脾的美感享受。

李际科的禽鸟画艺术，其学术价值不仅体现在中国工笔花鸟画艺术本身的绘画要素之中，也不仅体现在中国高等美术院校的工笔花鸟画教学体系之中，更为可贵的是，李际科的禽鸟画艺术，为黄筌、赵佶艺术高峰之后至近现代工笔花鸟画艺术的又一座学术高峰。其突出的意义在于：它为当今日益脱离中国传统花鸟画艺术本质的所谓当代工笔花鸟画，提供了经得起时间检验的绘画实践经验，是当代工笔花鸟画创作可以借鉴的绘画样本。同时，李际科光明磊落、不计较个人得失、把高尚的人品和以中国传统文人君子要求的师德师风，淋漓尽致地展示在他专心致志探索创造和教书育人的精彩人生之中，诠释了究竟什么是艺术家人品画品和谐统一、德艺双馨的本质意义，为后世树立了光辉的榜样。

由广西师范大学徐芳教授编著、西南大学出版社出版的《中国画禽鸟画法教程》一书，主要以李际科先生的禽鸟艺术和工笔花鸟画作品为主线，并对中国传统花鸟画艺术中关于禽鸟画在中国历史的各个时期的状态进行了有序的介绍，从禽鸟画技法的历史溯源出发介绍了禽鸟的结构、禽鸟的白描技法、禽鸟的设色技法、禽鸟的创作方法，全面讲授了禽鸟的绘画技法。我相信此书的出版发行，会让众多热爱禽鸟画艺术的人们受益，也相信李际科先生高尚的人品和高超的禽鸟画艺术能够在新时期发扬光大。

2022 年 12 月

目录

前言

第一章

禽鸟技法的发展溯源

　　禽鸟画，是中国花鸟画中以禽鸟为主要题材的画的统称。从史前至秦汉，花鸟形象最早以简笔图案的形式出现在史前彩陶器皿上，后逐渐演变为有枝有叶有禽鸟并有一定构图意识的禽鸟画，形成相对完整的"禽鸟画"形态。追本溯源，可以梳理出一条较为清晰的发展脉络。它的出现与中华民族的古代哲学观密不可分，以"道"为哲学思想所决定的文化环境是花鸟画萌芽之时最合适不过的土壤。"道"的"含德之厚"的内容，既是庄子阐述的"万物群生"，又是孔子所说的"万物并育而不相害"。王延寿说："图画天地，品类群生。杂物奇怪，山神海灵。写载其状，托之丹青。千变万化，事各缪形。随色象类，曲得其情。"[1] 其始终追求"唯天下至圣""唯天下至诚""万物并有而不相害""博厚，所以载物也"的天下理想。

　　大多数禽鸟一直被文人墨客认为是"和平""吉祥"的象征。中国古代学者论书论诗亦常以自然花鸟形象比喻。如萧衍评"钟繇书如云鹄游天，群鸿戏海"[2]。如此深厚的花鸟审美的社会基础，是禽鸟入画的社会条件。禽鸟的形象则"上古采以为官称，圣人取以为配象类，或以著为冠冕，或以画于车服"，起到"补于世"的作用。花卉的"文明天下"和禽鸟的"补于世"，揭示了花鸟画的政教功能。过去强调绘画的政教功用，一般着重在人物画。如谢赫云："图绘者，莫不明劝戒，著升沉，千载寂寥，披图可鉴。"[3] 张彦远《历代名画记》云："夫画者，成教化，助人伦。"[4] 而对花鸟画提出政教功用的，主要在宋代。宋代朝廷对花鸟画重视的程度高，也说明统治者在从统治国家的高度积极思考其功用和意义。

[1] 孔六庆 . 中国花鸟画史 [M]. 南昌：江西美术出版社，2017：42.

[2] 孔六庆 . 中国花鸟画史 [M]. 南昌：江西美术出版社，2017：50.

[3] 谢赫 . 古画品录 [M]. 北京：人民美术出版社，2016：1.

[4] 张彦远 . 历代名画记：卷一 [M]. 北京：京华出版社，2000：9.

禽鸟在其他文艺作品中也强调其祥瑞的意味。如东汉班固抒发白雉的"嘉祥阜兮集皇都""彰皇德兮侔周成，永延长兮膺天庆"之祥瑞，就是一种体现。

一、史前、先秦及秦汉时期

最早的禽鸟作品应用于装饰品，在半坡庙底沟等彩陶纹样上就有体现。

1978年，在河南临汝（今汝州市）阎村发现的《鹳鱼石斧图》被称为"中国能见到的最早的一幅绘画"。这件作品是仰韶时期的彩陶画。直立的木杆石斧之前，有一长嘴鹳鸟叼一大鱼的形象，作品线条质朴粗犷，颜色单纯，表现出远古人对世界的认识。作品突出表现了鹳鸟的神采，特别是对白鹳眼睛的描绘非常有神。同时期还有以鸟形制作的陶器、象牙雕刻等，例如陕西华县仰韶文化遗址的枭头和鸮鼎，都刻画了枭类的双目和尖锐的啄部，用重色直接点写的方式表现褐色羽毛的斑纹，形象十分生动。商周时代是青铜器工艺发展最辉煌的阶段，禽鸟纹样成为青铜器装饰常见的装饰纹样，如凤的纹样。这时期鸟的形象一般都是突出它的某些特征（如头上的冠毛、眼盘、嘴部等）；或是将鸟的某一部分的形象进行夸张并与其他动物组合成另一种动物（如凤的形象）；有的干脆以鸟的形象来设计器型，追求二者融合，具有很强的装饰性和图腾意义。

彼时，绘画艺术主要依附于工艺品，当时的画家不能在绘画形式上尽情地发挥自己的特点。到春秋战国时期，绘画从工艺品附属的地位中解放出来，以壁画的形式得到广泛的发展，帛画开始出现，壁画和帛画中多有禽鸟造型。长沙陈家大山战国墓中出土的帛画表现的是夔龙与凤鸟引导死者升天的情景，画作线条挺劲有力，可以看出白描勾线的技法已经达到了一定的高度。考古出土的春秋时期的《莲鹤方壶》，其盖上的立鹤，昂首展翅欲飞的生动形象，已达到了飞鹤传神的程度。

长沙马王堆汉墓出土的T字形帛画上的各种禽鸟，造型活泼，表现出严谨细腻的写实技巧。然而，由于这一时期绘画的主要功能是"明劝戒，著升沉"，绘画有明确的政治要求。绘画的内容多以褒奖功臣、宣扬皇权为主，或是以神话传统、古圣先贤为题材，鹤、山水都只是在人物画的背景上出现，尚未有独立的花鸟画作品出现。

二、魏晋南北朝隋唐时期

　　魏晋南北朝，由于社会的动荡不安，杀伐严重，许多文人士大夫死于非命，因此部分文人士大夫放浪形骸，或隐居山林或于现实生活中追求隐遁，促进山水、花鸟画的发展，是花鸟画独立画科的萌芽时期。

　　魏晋南北朝没有花鸟画作品遗留下来，但从古代著录记载中可知已有单独描绘花鸟的作品，如顾恺之的《凫雁水鸟图》等。唐代鞍马、花鸟画都有了较大的发展，画鸟的名家有薛稷、边鸾、刁光胤等人。《唐朝名画录·妙品中》评边鸾的作品："或观其下笔轻利，用色鲜明，穷羽毛之变态，夺花卉之芬妍。"[5] 今存的刁光胤《写生花卉册》，可以看出当时花鸟画的技法已基本成熟。

三、五代宋元时期

　　五代时期，南唐与西蜀的花鸟画颇有建树。北宋时期，花鸟画更加繁荣发展，一方面是院体画的发展，另一方面则是院外文人画的兴起。到南宋时期，禽鸟画已经有工笔与写意之分，都以追求"真"为创作的首要。这里的真指的是禽鸟所象征的精神品质，也有真实之意。五代两宋代表画家有黄筌、徐熙、赵佶、文同、苏轼、赵昌、崔白、李迪、林椿等人。黄筌父子画鸟以勾勒填彩、一丝不苟、严整写实为特色，"多以淡墨细勾，然后用重彩渲染的双勾填彩"[6]，有"学穷造化，意出古今"的境界。宋徽宗赵佶"兼备六法，独于禽鸟尤为注意，多以生漆点睛，隐然豆许，高出纸素，几欲活动"[7]。

　　元代文人画已发展到一个高峰，"墨花墨禽"一词，是对元代花鸟画约定俗成的术语。长期以来人们使用它，是因为"墨花墨禽"既泾渭分明地区别了设色灿烂的五代两宋院体花鸟画，又较准确地区分了与善于用"水"的水墨淋漓的明清大写意花鸟画的不同。元代"墨花墨禽"花鸟画的特点，形态仍是工笔的，但是水墨取代了色彩。

　　王渊是元代"墨花墨禽"风格的代表画家。他的艺术成就与赵孟頫有紧密关系。《图绘宝鉴》说王渊"幼习丹青，赵文敏多指教之"[8]。所以"师古"是他明确的学习途径，例如"山水师郭熙，花鸟师黄筌，人物师唐人"[9]。

[5] 孔六庆 . 中国花鸟画史 [M]. 南昌：江西美术出版社，2017：85.

[6] 沈括 . 梦溪笔谈 [M]. 北京：团结出版社，1996：194.

[7] 邓椿 . 画继：卷一 [M]. 北京：人民美术出版社，1964：1.

[8] 张彦远 . 历代名画记：卷五 [M]. 北京：京华出版社，2000：284.

[9] 张彦远 . 历代名画记：卷五 [M]. 北京：京华出版社，2000：284.

四、明清时期

明初，朱元璋对文化的专制统治，使得明初画家缺少创新之力。此时花鸟画作品仍沿袭前代风格，直到宣德以后才发生改变。

明宫廷花鸟画风在继承宋朝院体画的基础上，有了较大的变化。其中影响较大的有边景昭、孙隆、林良、吕纪等人。边景昭的工笔禽鸟师承南宋院体，勾勒用笔，用色鲜艳。"着色满纸，经久不变，备极花鸟情态"[10]，其代表作《三友百禽图》（图1-1）集百禽于一图，且鸟的种类繁多，形体大小各不相同，是一幅极具代表性的禽鸟作品。

孙隆在明代院体画家中极具独特性。其《花鸟草虫图册》（图1-2）中黄叶小鸟，非常熟练地运用点、乱、勾、勒的技法，小鸟以色笔点染而成，这种手法要下笔准确，才能形象生动。这种画法为写意花鸟的发展奠定了很好的基础。

林良和吕纪是明代另两位善画禽鸟的大家，李空同诗云："百余年来画禽鸟，后有吕纪前边昭，二子工似

[10] 穆益勤. 明代院体浙派史料 [M].
上海：上海人民美术出版社，1985：16.

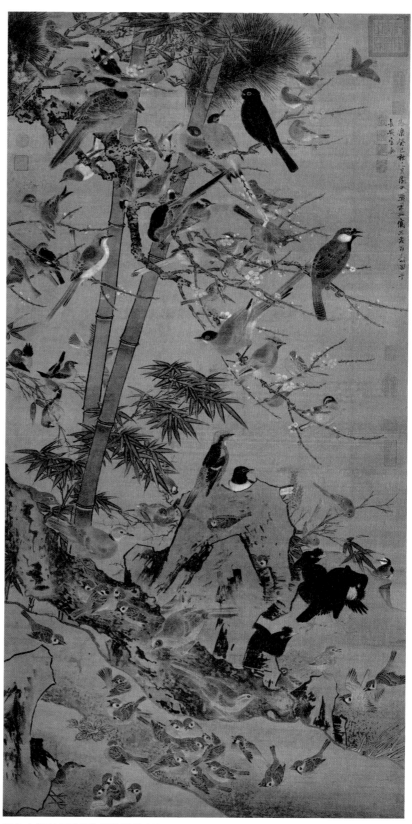

图 1-1《三友百禽图》明 边景昭 152.2cm ×78.1cm

不工意，吮笔决眦分毫毛。林良写鸟只用墨，开缣半扫风云墨。水禽陆禽各臻妙，挂出满堂皆动色……"[11] 从这首诗中可以知道林良画鸟以墨为主体，为意笔画风形成一个基本特征。后来沈周、文徵明、唐寅等进一步发展了写意花鸟的内蕴和技法。林良代表作《灌木集禽图卷》（故宫博物院藏）（图1-3），此卷画中描绘了八十多只大小各异的禽鸟，禽鸟画法独具风格，小鸟以墨笔点刷成形，再在细处施以墨线勾勒，头部的嘴和眼用浓墨勾勒，最后罩以淡彩。

吕纪禽鸟作品既有宋朝院体画的风格，又师承林良的水墨意笔，进而形成了自己的画风。

明末清初，独具个性的禽鸟画家大量涌现。朱耷、卢谷、任伯年等大家将禽鸟画技法推向高峰，特别是任伯年更是将禽鸟画的技法"勾、乱、点、染、丝"运用到极致。

[11] 陈邦彦. 康熙御定历代题画诗：下卷 [M]. 北京：北京古籍出版社，1996：421.

图 1-2《花鸟草虫图册》明 孙隆 22.9cm×21.5cm

图 1-3 《灌木集禽图卷》明 林良 34cm×1211.2cm

　　中国古代的文化哲学土壤环境孕育的花鸟艺术，天生就有"协和气"的社会功用。人们置身于花鸟环境中，时时能看花、赏鸟、听虫声。人们的心情与花鸟相"移"，如"翔鸟鸣翠偶，草虫相和吟"[12]，魏文帝曹丕感叹的"人生居天地间，忽如飞鸟栖枯枝"[13]，齐高帝萧道成的"八风儛遥翩，九野弄清音"，都是人与花鸟移情的作用表现。

　　自然禽鸟的四时神态，成为花鸟画创作的重要组成部分。"灼灼状桃花之鲜，依依尽杨柳之貌，杲杲为日出之容，漉漉拟雨雪之状，喈喈逐黄鸟之声，喓喓学草虫之韵"[14]，为花鸟诗乃至花鸟画的情趣所在。这也道出了禽鸟入画艺术品格的本质：状物言情。人们的审美情感，正自然而然地通过禽鸟"比德"进入花鸟画。而花鸟画适应这种审美情感表现的例子，有齐高爽《咏画扇诗》："但画双黄鹄，莫作孤飞燕。"[15]那种内心的萌动，情不自禁地要"画双黄鹄"，这是运用禽鸟题材表现爱情的例子。

　　禽鸟入画遵循"形"与"神"统一的造型原则。其"托之丹青"的"写载其状"。尊重禽鸟形象的生动变化，所以"千变万化，事各缪形"[16]。从战国时期的帛画《人物御龙图》的勾线平涂到宋代黄筌的《写生珍禽图》的勾勒填彩，禽鸟技法逐步完善。

[12] 吕晴飞 . 汉魏六朝诗歌鉴赏辞典 [M]. 北京：中国和平出版社，1990：355.

[13] 余冠英 . 三曹诗选 [M]. 北京：作家出版社，1956：13.

[14] 北京师范大学中文系文艺理论教研室 . 文学理论学习参考资料（上）[M]. 沈阳：春风文艺出版社出版，1981：805.

[15] 孔寿山 . 中国题画诗大观 [M]. 兰州：敦煌文艺出版社，1997：41.

[16] 潘运告 . 汉魏六朝书画论 [M]. 长沙：湖南美术出版社，1997：252.

第二章 ————————————————

禽鸟的结构及画法分析

　　禽鸟由一亿四千万年前的兽脚类恐龙进化而来，其种类多，形态、体积、颜色、生活习性等各不相同。生活在我国的禽鸟，大约有一千多种，观察其形体，我们可以找到禽鸟的一些共同特征。

　　禽鸟是飞禽，它们不管大小，都有相同的飞行结构。强健柔韧的翅膀，小巧的头部，紧密的身体，细巧的双足，是禽鸟的共同形态特征。

一、禽鸟的骨骼

　　禽鸟的骨骼由中空的骨头组成，坚固轻盈，由头骨、颈骨、胸骨、尾骨、肱骨、股骨几大部分组成，如图2-1、图2-2。

　　头骨与胸骨由颈骨相接，便于旋转，胸骨支撑禽鸟的胸肌，增强禽鸟飞行的力量。尾骨是连接身体与尾羽的桥梁，翅膀由肱骨、桡骨、尺骨、腕掌骨、指骨组成，支撑两翼肌肉的运动。腿部由股骨、胫骨、跗跖骨、趾骨组成，支撑禽鸟的身体平衡。

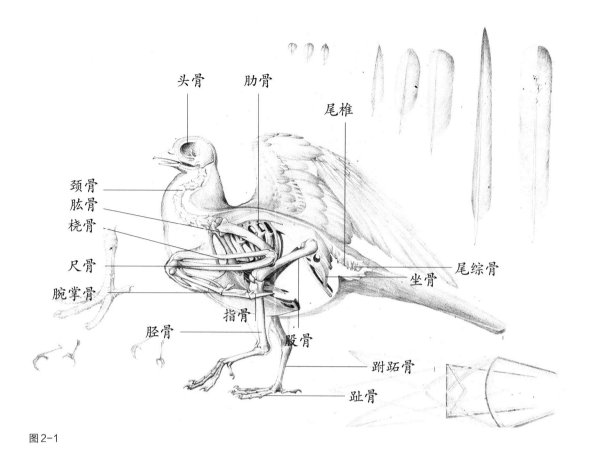

图 2-1

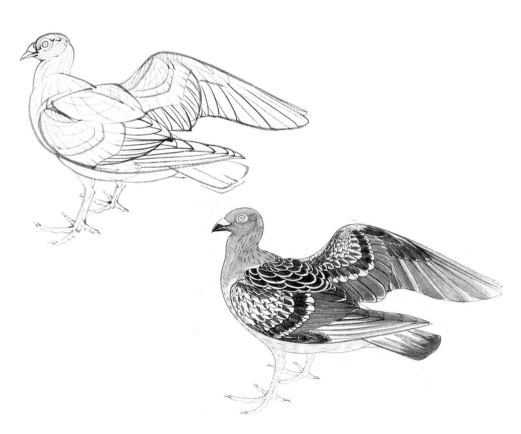

图 2-2

二、禽鸟外部形态

图 2-3

禽鸟外部形态最独特的是全身覆盖轻而柔密的羽毛。羽毛有护体、保温和飞翔的作用。主要有廓羽、纤羽、绒羽和飞羽四大类。廓羽布满全身，能保温，构成禽鸟流线的外形，以便飞翔。廓羽下层是柔软的绒羽，满足禽鸟高空飞翔保温的需要。纤羽介于前两种羽毛之间呈毛发状，主要是装饰作用。飞羽毛质强健，是飞行的工具。

禽鸟的羽毛，色彩缤纷，变化繁多，根据禽鸟结构，可将不同区域的羽毛划分为不同的羽域，如图 2-3 至图 2-5。

图 2-5

图 2-4

三、禽鸟各部分的主要形态特征

禽鸟的头部形状以球形为基本形，其外形的变化主要体现在冠形与嘴形的变化。

禽鸟的冠形常见的有圆形（图2-6）、扇形（图2-7）、火焰形（图2-8）、三角形（图2-9）等。

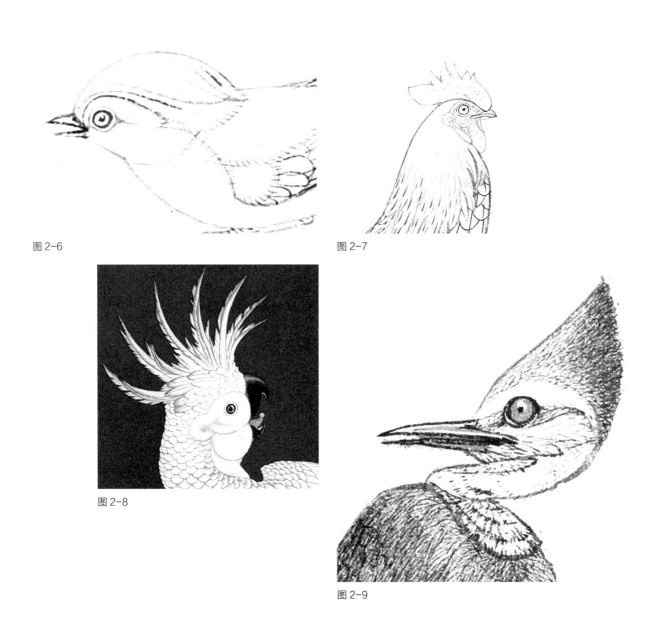

图2-6

图2-7

图2-8

图2-9

禽鸟的嘴部形状常见的有：短嘴（图2-10）、长嘴（图2-11）、勾嘴（图2-12）、扁平嘴（图2-13）等。

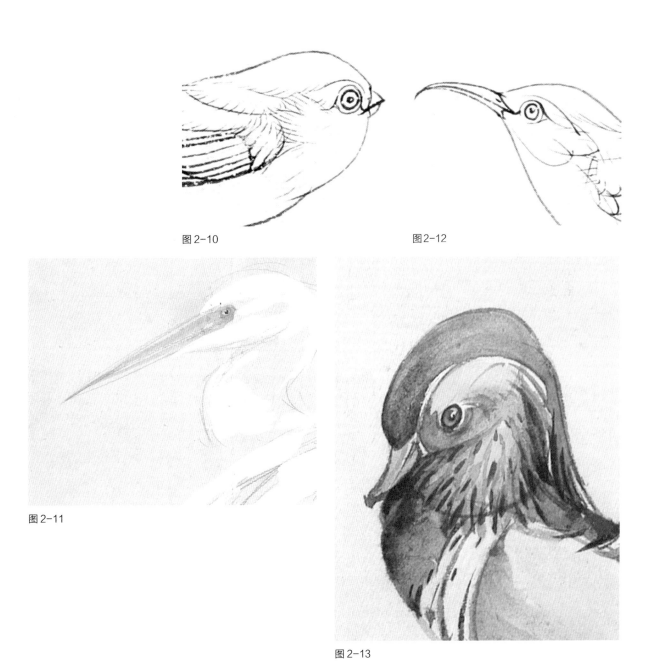

图2-10

图2-12

图2-11

图2-13

禽鸟的脚部形状常见的有离趾足（图2-14）、半蹼足（图2-15）、全蹼足（图2-16）等。

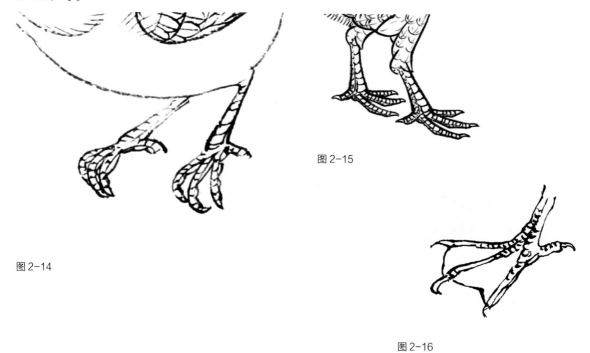

图 2-15

图 2-14

图 2-16

禽鸟常见的翅膀形状，主要有宽槽形（图2-17）、长尖形（图2-18）、适中形（图2-19）、宽圆形（图2-20）等。

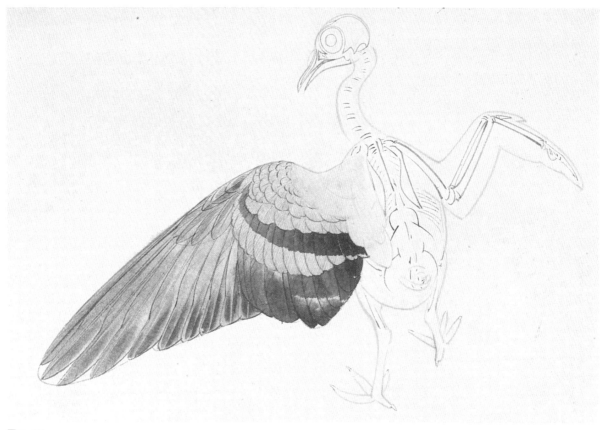

图 2-17

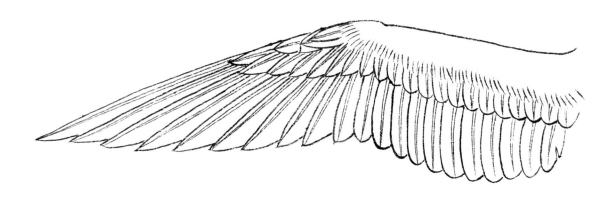

图 2-18

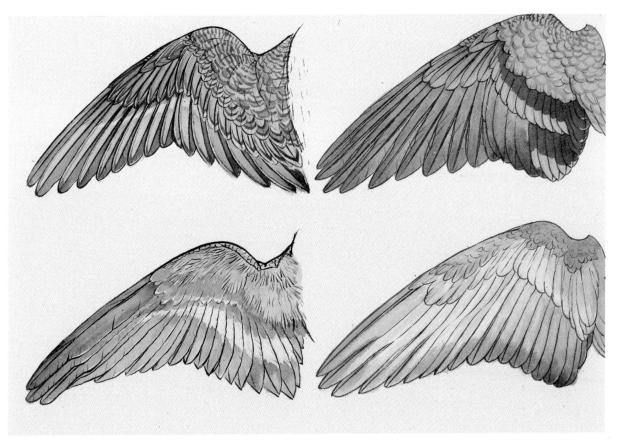

图 2-19

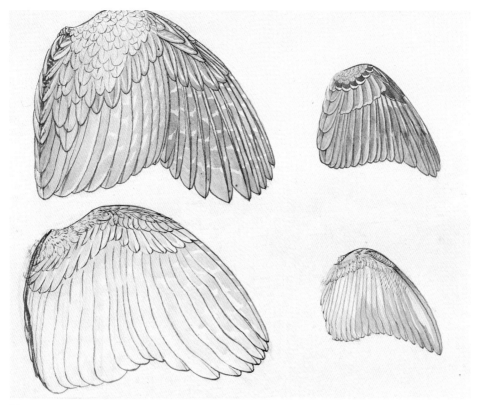

图 2-20

　　禽鸟的尾羽形态常见的有圆尾、凸尾、凹尾、平尾、楔状尾、燕尾、铗尾、尖尾等，如图 2-21。

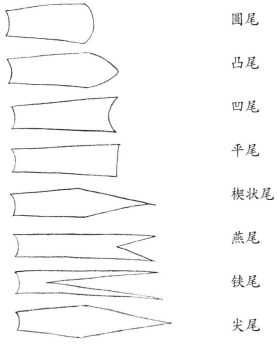

圆尾

凸尾

凹尾

平尾

楔状尾

燕尾

铗尾

尖尾

图 2-21

四、禽鸟的动态及速写画法

在画禽鸟时，首先观察禽鸟的外部形态，头部可以概括成球形，身体可以概括成蛋形，尾羽为扇形，用此方法打形可以快速抓住禽鸟形象。禽鸟身体大形确定后，根据禽鸟的头、身体与尾羽的中线变化找出动势，用经纬线的方法将羽毛分区域完成，如图 2-22 至图 2-27。

掌握禽鸟的结构，进一步熟悉禽鸟的习性、形态是准确表现禽鸟必不可少的一环。由于禽鸟的动态瞬间变化，所以要快速抓住禽鸟的形态，目看心记，图 2-28 至图 2-30 为禽鸟的动态速写示范图。

第一，观察鸟的精神、动态变化，快速画出鸟的动态。

第二，用经纬线分割出羽域。

第三，刻画各局部形态。

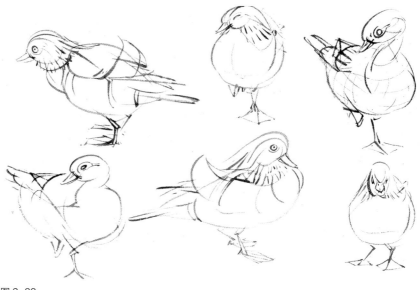

图 2-22

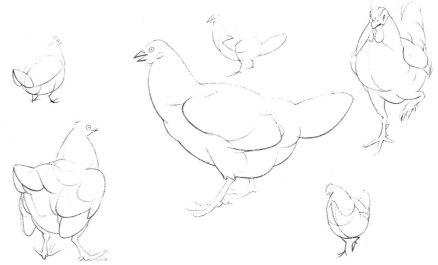

图 2-23

图 2-24

图 2-25

图 2-26

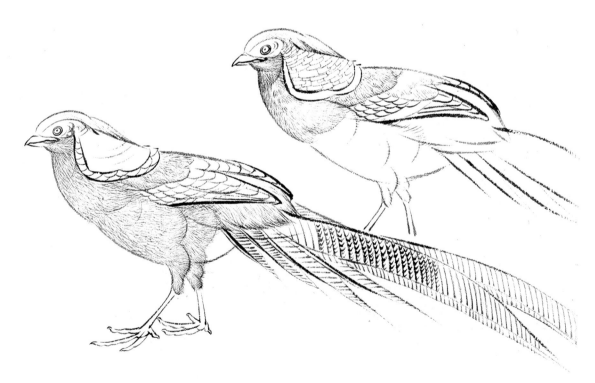

图 2-27

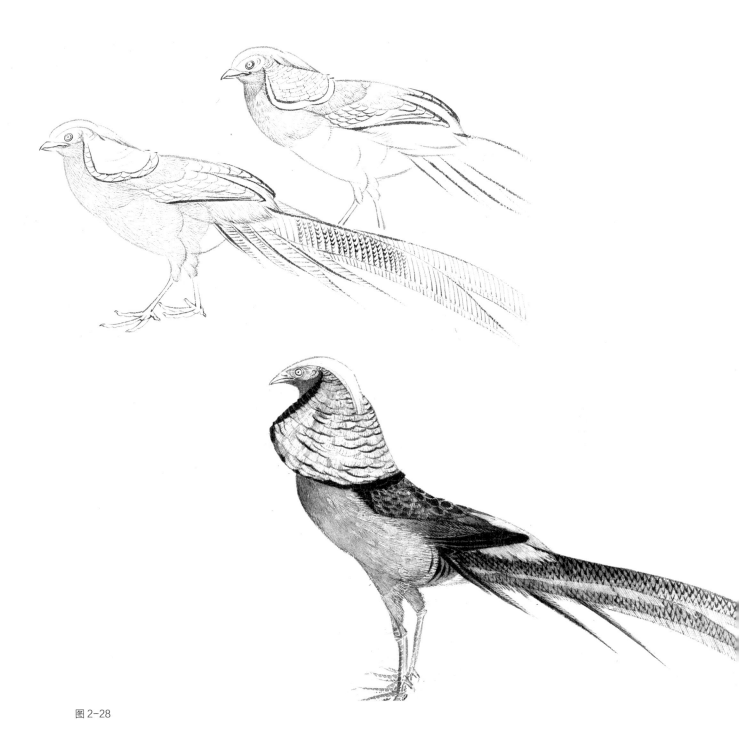

图 2-28

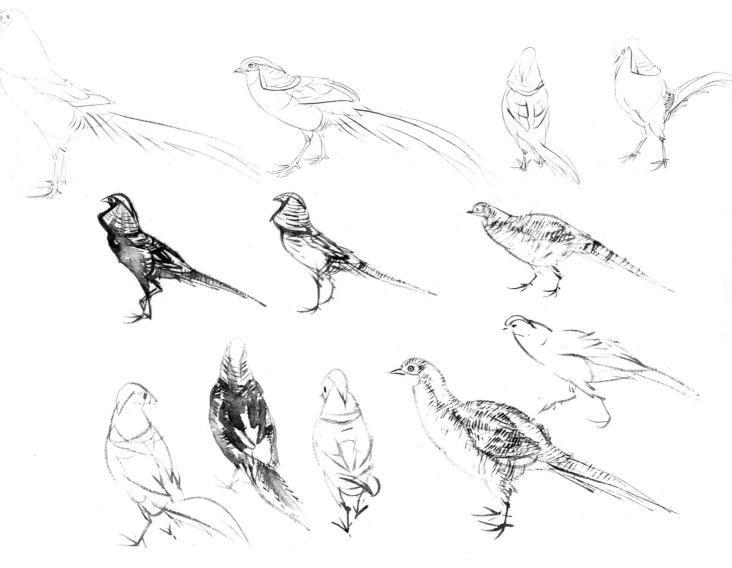

图 2-29

图 2-30

第三章 ————————
禽鸟的白描技法

　　白描是一种中国画技法名，指单用墨色线条勾描形象而不藻修饰与渲染烘托的画法。白描多半是中锋直悬的线条，最难遒劲，故极易见画者之功力。历代画家名手辈出，传派各不相同，最有名之二者：其一，赵孟頫出于李公麟，李公麟出于顾恺之，此所谓铁线描之一系；马和之、马远，则出于吴道子，此所谓兰叶描，为其二。此外描法尚有高古游丝描、琴弦描、行云流水描、钉头鼠尾描、橛头描、曹衣描、折芦描、橄榄描、枣核描、柳叶描、竹叶描、战笔水纹描、减笔描、枯柴描、蚯蚓描等，有依形状而名，有依用笔而名，各具特色。

　　禽鸟，由于嘴部、身体的羽翼、脚等几个部分质感完全不同，需要采用不同的线描方式表现。

　　禽鸟用白描造型时用线需轻柔，身体的小羽多用虚起虚收丝毛技法，嘴部、脚部、翅膀、尾羽用铁线描，脚趾则用钉头鼠尾描画出。

一、钉头鼠尾描

　　顿笔轻收，类似钉子形状，顿时用笔较重，行笔方折多，收笔尖而细，鸟嘴、脚趾、飞羽多用此描法，如图 3-1 至 3-4 所示。

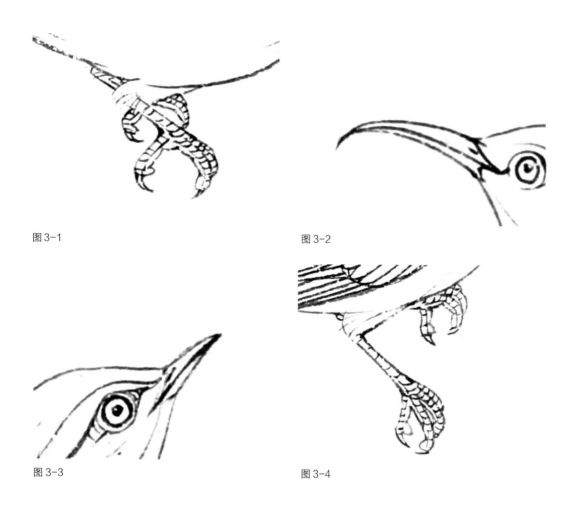

图 3-1

图 3-2

图 3-3

图 3-4

二、高古游丝描

这是中国最古老的线描技法，最早用于人物画，线条提按变化不大，细而均匀，多为圆转曲线，顿笔为小圆头状，在画鸟的头部、腹羽、尾羽等时使用，如图 3-5 至 3-9 所示。

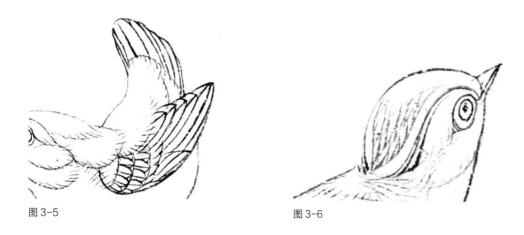

图 3-5

图 3-6

图 3-7

图 3-8

图 3-9

三、铁线描

相比高古游丝描，铁线描用笔刚健，如铁丝般有力，为中锋用笔，圆起圆收，画禽鸟的肩羽、腿部常用，如图 3-10 至 3-12 所示。

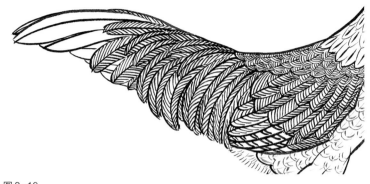

图 3-10

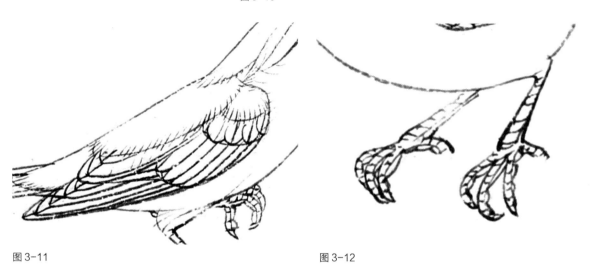

图 3-11

图 3-12

四、兰叶描

兰叶描用笔两头细，中间粗，虚入虚出，在画禽鸟的背羽，胸腹等常用此描法，如图 3-13 至 3-14 所示。

图 3-13

图 3-14

五、禽鸟白描示范作品

码 1：小鸟的白描技法示范

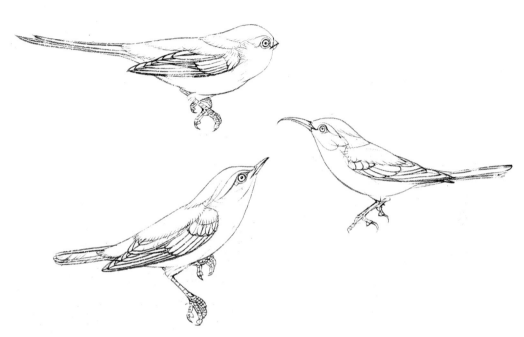

图 3-15

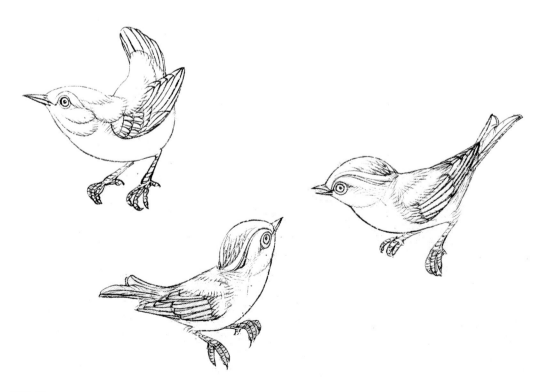

图 3-16

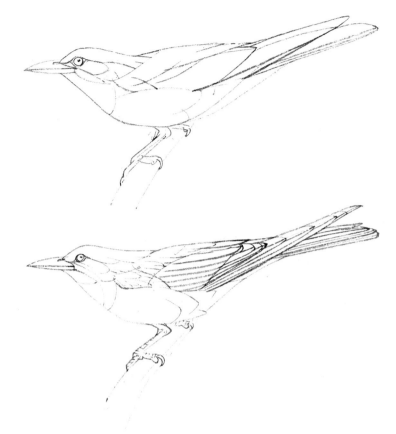

图 3-17

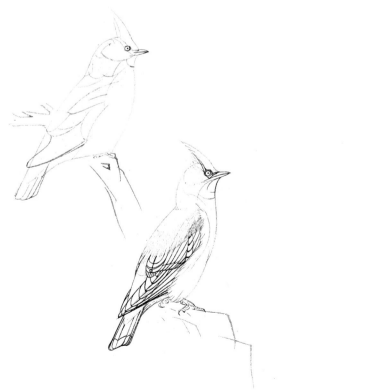

图 3-18

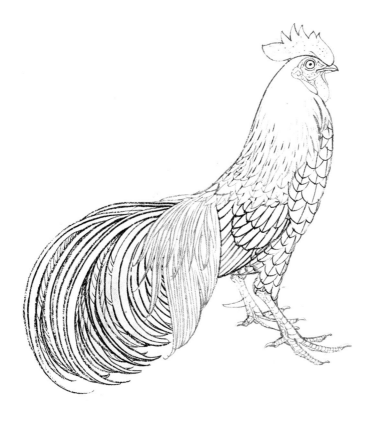

图 3-19

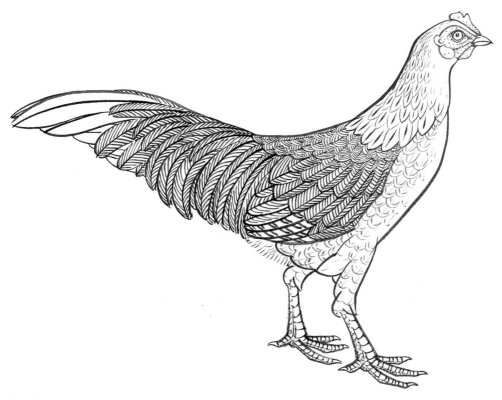

图 3-20

图 3-21

图 3-22

第四章 ———————————

禽鸟的设色技法

工笔画具有造型严谨、形象生动、线条谨细、刻画深入、色墨晕泽、层次丰富的特点。传统的禽鸟设色方法主要采用线条勾勒和色墨润染相结合的方法，如林椿的《果熟来禽图》就是采用此方法。勾线染色的方法是工笔禽鸟画最基本的形式语言，具有较强的表现力，发展至宋代已达到高度成熟，并一直沿用至今。在这一基本形式语言的基础上，逐渐发展了一些烘染衬托、点彩积水、吹云弹雪及丝毛的方法。现代工笔花鸟画为了能适应时代的审美需求，大量地借鉴和吸收其他绘画艺术的表现形式和手法来丰富自己的形式语言，如吸收版画拓印、水彩撒盐和油画色彩处理的技巧来丰富画面的肌理，增强艺术表现力。

一、双勾渲染

双勾与渲染是工笔画的独特语言。用线条勾描物象的轮廓，通称"勾勒"，因基本上是用左右或上下两笔勾描合拢，故亦称"双勾"，大部用于工笔花鸟画。而旧时摹榻法书也常用此法，沿字的笔迹两边用细劲的墨线勾出轮廓，也叫"双勾"，双勾后填墨的称为"双勾廓填"。

工笔画中，双勾设色是最为明显的画种特征。"双勾"就是物体造型的体现，物象的轮廓是靠"线条勾勒"而出。

渲染是以水墨或淡彩涂染画面，借此烘染物象，增强艺术效果。

码2：小鸟的淡彩画法

（一）双勾渲染的常用手法

1. 平涂：在一定范围内均匀填涂某一种没有浓度变化的色彩，是工笔画的基础技巧。

2. 统染：也称层染，在绘制工笔的过程中，根据画面明暗处理的需要，往往需要几片羽毛、几片叶子、几片花瓣统一渲染，强调整体的明暗与色彩关系。

3. 分染：工笔画绘制中最重要的染色技巧。一支笔蘸色，另一支笔蘸清水，色笔在纸上着色以后，再用水笔将色彩洗染开去，形成色彩由浓到淡的渐变效果。为了和统染有所区别，我们通常将小面积、局部的、较为细致刻画的渲染称为分染。

4. 罩染：也称浑染，不分区域，在已经着色的画面上重新罩上一层色彩并整体渲染。

5. 醒染：在罩色过后色彩略显发闷的画面上用稍重的深色重新分染，重新使画面醒目。

6. 烘染：在所描绘的物体周围用淡淡的渲染底色来衬托或掩映物体。

7. 渍染：一种见笔触的湿染法，色笔较干，略带皴擦，然后用水笔趁湿点染，破开原有的色彩，常见于破碎叶片边缘的处理。

8. 点染：用接近写意的笔法，一笔蘸上深浅不同的色彩在画面上连点带染，取灵动之意，处理背景或小型花卉的时候常用到此法。

9. 接染：用两支或两支以上的笔蘸不同的颜色画出物体不同的深浅色相，然后用水笔或者另外的色笔趁湿润的时候将颜色接染融合在一起。常见于没骨画法或者背景上比较虚一些物体的处理。

10. 积染：指一片羽毛从里而外地染出，层层叠染，叠染时注意一层叠一层的上下关系。

11. 水线：工笔画常用手法之一。工笔设色中遇到物体的边缘或者线条的时候，经常会采用留一道亮边的手法来区分局部色彩，或用来保留线条或用来体现物体的厚薄程度，这条亮边就称之为水线。同时，保留水线也能较好地体现出工笔画所独有的装饰趣味。

12. 复勒：设色完成以后，用墨线或色线顺着物体的边缘重新勾勒一次。

（二）禽鸟的局部画法

1. 头部与背羽的画法

先用淡墨分染禽鸟头部、背部的骨点突出的地方，染出禽鸟头部的体积，

先淡后浓，先疏后密，线条要隐于墨染中，给人含蓄、浑厚之感；再用醒染，突出头部的立体与节奏；最后用淡赭石加淡墨平涂一至两遍。

2. 嘴的画法

先用墨线勾勒；再用淡墨平涂；接着用淡墨分染；最后花青罩染（如果是其他颜色的嘴，把花青换成所需的颜色就可以了）。

3. 眼的画法

先用墨线勾勒，用淡绿或花青染眼的内框；再用淡土黄染眼的外框；接着用花青加墨点眼珠；最后用白色点眼的高光。

4. 飞羽与尾羽的画法

先用墨线勾勒；再用淡墨从里向外染三至四遍，这里的作用主要是将每片羽毛的阴阳进行处理，阳的部分可留白；接着用花青加淡墨罩染一至两遍；最后用较深的墨醒染需要突出的部分，画出飞羽如折扇之节奏与韵律。分染完成后再按飞羽的前后结构进行层染，需要突出的地方再提染一至两遍。

5. 反飞羽的画法

先用赭石从内向外分染两至三遍；再用白粉从外向内染一至两遍；最后用白粉勾出羽毛的中线和小绒毛。

6. 腹部的画法

先用淡赭石分染一至两遍；再用淡墨醒染某些部分；最后用白粉提染一至两遍。

7. 覆羽的画法

先用淡墨，通过分染、积染、层染、浑染几种方法混合染出羽毛的厚度；再分层染出羽毛的层次，将部分区域的羽毛进行浑染，得到厚重华滋的墨韵之感。最后用白粉从羽片的边缘向里染两三遍，用较重的墨线勾羽毛的中线和边缘线。

8. 小绒毛的画法

先用淡墨勾墨线，虚起虚收；再用淡赭石从外向里渲染一至两遍；接着用白粉从里向外染两至三遍；最后蘸白色用丝毛的方法画出边缘的细毛。

9. 脚的画法

先勾出墨线；再用淡汁绿平涂脚一至两遍；接着用白粉加二绿点染脚背；最后用白色勾染脚趾尖。

10. 趾的画法

先用淡赭石平涂趾部；再用朱砂沿趾的结构点染趾背；然后用白粉加藤黄提染亮部；最后用浓墨勾脚趾尖。

（三）小鸟分染步骤示范图

1.浅色的小鸟分染步骤示范：先用白色作底，再用藤黄或石黄进行多次渲染与罩染，如图4-1至4-6所示。

图4-1

图4-2

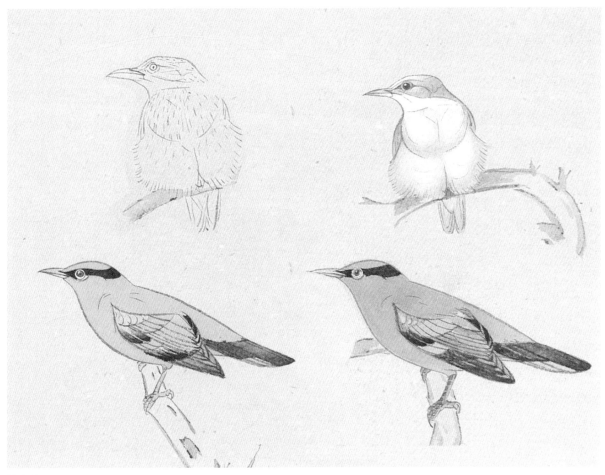

图 4-3

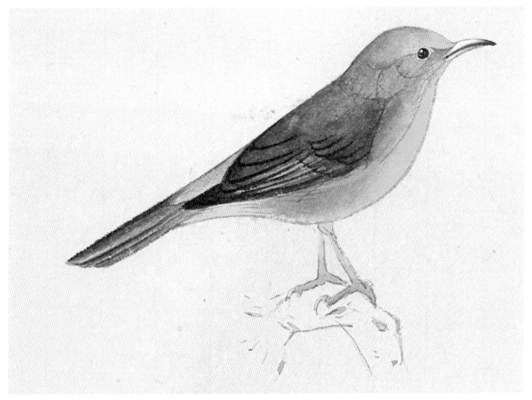

图 4-4

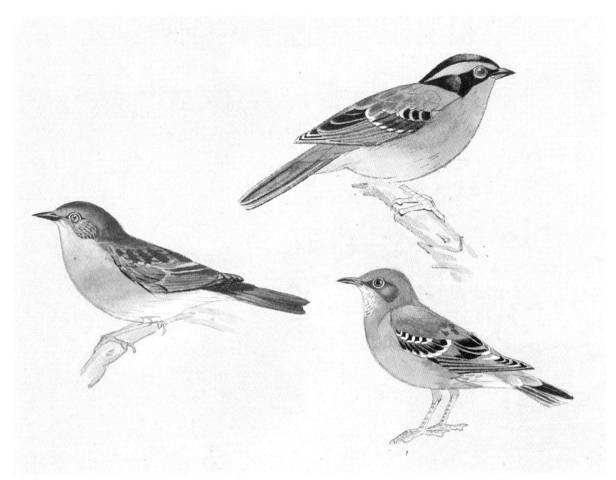

图4-5

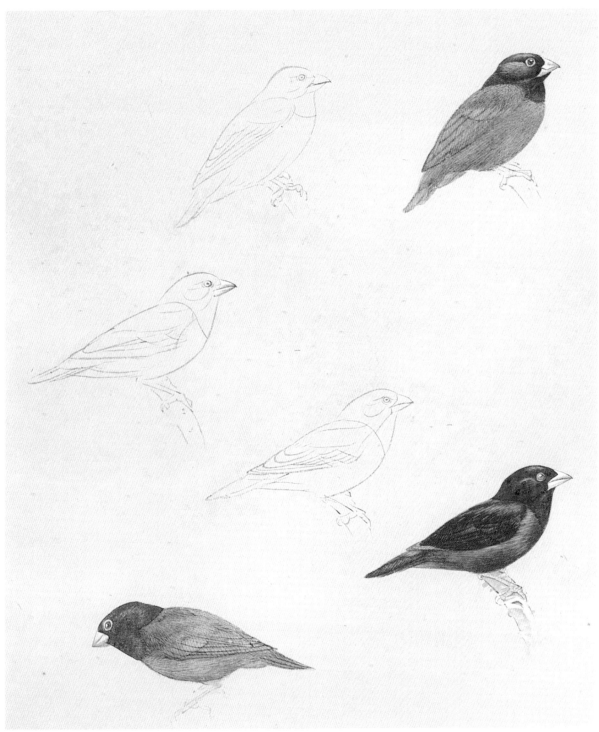

图 4-6

2.深色小鸟分染步骤示范：先用墨分染结构，再用小鸟的固有色进行罩染，最后用重墨进行醒染，如图 4-7 至 4-12 所示。

图 4-7

图 4-8

图 4-9

图 4-10

图 4-11

图 4-12

3. 石色小鸟分染步骤示范：先用墨、赭石或者白色作底，然后再用石色罩染或者醒染，如图4-13 至 4-18 所示。

图 4-13

图 4-14

图 4-15

图 4-16

图 4-17

图 4-18

（四）《写生珍禽图》赏析

　　黄筌善于运用较淡墨勾羽毛，淡黑打底，用淡墨展开积染、层染、浑染、提染、平染等各种晕染技巧，去实现所需效果。在其《写生珍禽图》中淡墨线为主的细挺骨线、用笔细致的轻染赋色，创造了一种臻于浑厚而灵秀的感觉，如图4-19。

图4-19《写生珍禽图》五代 黄筌 41.5cm×70.8cm

二、重彩画法

重彩是工笔花鸟画的重要表现形式之一。重彩是相对淡彩而言，指主要用矿物质颜料进行渲染的画法。重彩在中国早期绘画中占有重要位置。"丹青"是古人对绘画的代称，"丹"即朱砂，"青"即青䓞，两者均是重彩常用的颜料。重彩画法由于颜色饱满且较为艳丽，要想达到画面既富丽辉煌又沉稳拙雅的效果，其中打底是非常关键的。

码 3：小鸟的重彩画法

（一）重彩画法步骤

1. 用中墨勾线。

2. 用淡墨平涂作底两至三遍。

3. 用赭石再次平涂作底两至三遍。

4. 根据色调的需要用胭脂平涂一至两遍（这一步不是每一幅作品都需要，根据画面的色调需要而定）。

（1）蓝色：用群青平涂四至五遍后再用酞菁蓝平涂两至三遍。

（2）红色：用朱砂平涂四至五遍再用大红（或朱膘）平涂两至三遍。

（3）赭石：用白色（蛤粉）平涂一至两遍后，再用赭石平涂三至四遍（根据画面的需要也可以用藤黄罩一至两遍）。

5. 用双勾渲染法与丝毛分染法画出小鸟。

6. 根据画面整体关系的需要用淡墨或藤黄等统染全画两至三遍。

7. 用重墨勾勒禽鸟的嘴、眼与主要的羽毛等部分，加强禽鸟的神态刻画。

（二）禽鸟局部作底的方法

先用白色在画纸的正面和反面打底，衬托头部的分量感，再略微以淡墨把眼周和头顶等结构处分染。如李际科老师的《荔枝鹦鹉》（图 4-20），从酞蓝的天空、红色的荔枝、白色的小鸟均可看出作底的重要性。

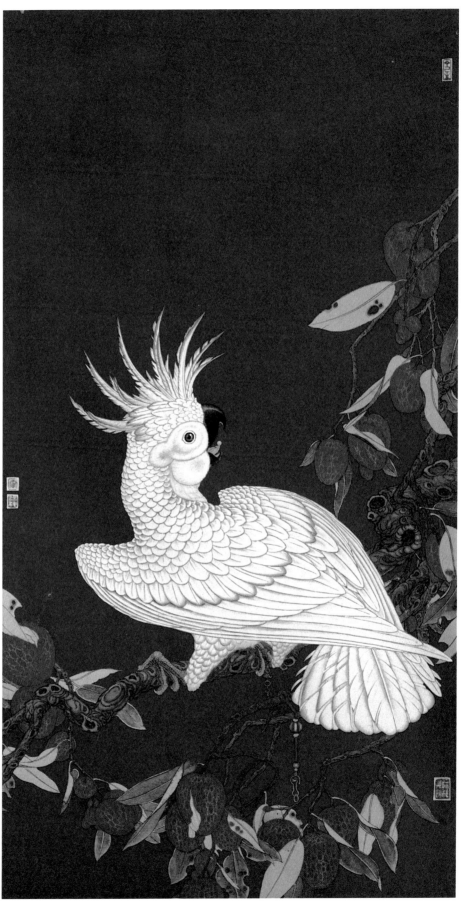

图 4-20 《荔枝鹦鹉》 李际科 67cm×38cm 1953 年

　　用白描勾线后，用墨、赭石或者白色作底，再用石青或
石绿、白色等薄薄的提染，如图 4-21 至 4-26 所示。

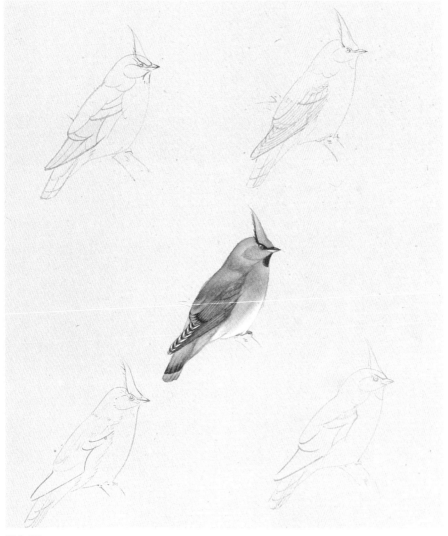

图 4-21

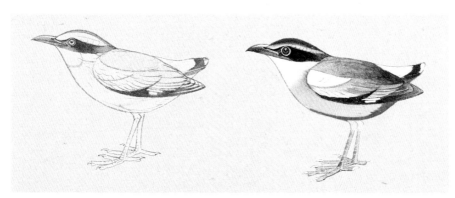

图 4-22

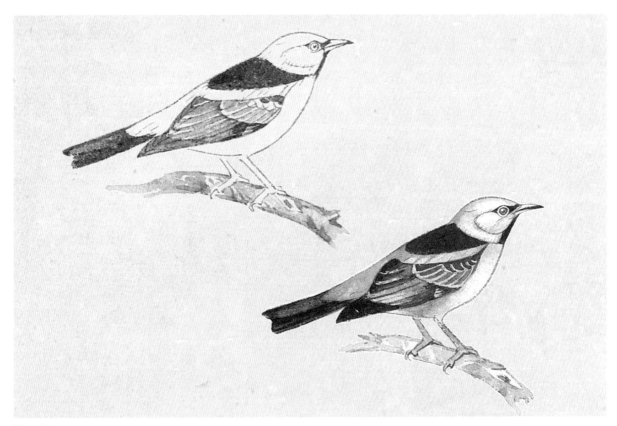

图 4-23

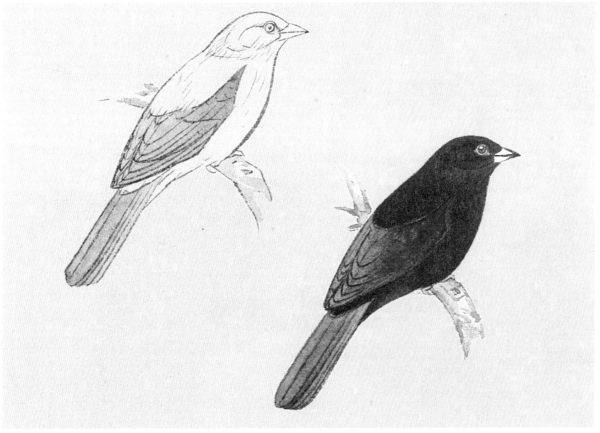

图 4-24

图 4-25

图 4-26

（三）浅石色小鸟的画法

用藤黄作底，再用石色层层分染，通过透叠的方式画出的小鸟有一种柔和温润之感，如图 4-27 至 4-28 所示。

图 4-27

图 4-28

（四）《瑞鹤图》赏析

赵佶作品《瑞鹤图》（图4-29）是传统重彩画法的经典代表，其天空运用了淡墨作底，再用群青、酞菁蓝等层层罩染，色彩浑重华滋。作品中瑞鹤画法之细，白粉染出的羽毛排列有条不紊，头和脚部也是笔笔细心，圆转体积的鹤头，形象且骨力十足的鹤足，即使细小的嘴也是骨线双勾，刻画入微。

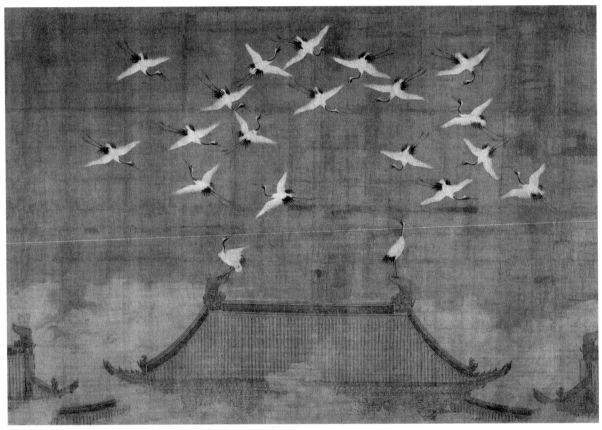

图4-29《瑞鹤图》局部 宋 赵佶 51cm×138.2cm

码4：小鸟的没骨画法

图4-30

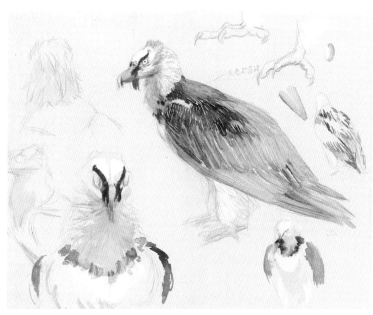

图4-31

三、没骨法

没骨法指的是不用墨线勾勒直接用颜色作画的画法。唐代有"没骨山水"，五代有"没骨花卉"之称，后人以此为没骨法。这种画法打破了前代用的双勾渲染法，以彩笔取代墨笔，直接挥写，从而产生了一种全新的风格。没骨法开宗立派于宋代，徐崇嗣受徐熙"野逸"风格影响，吸取黄体写实的富贵气息创立"直以五彩傅之""无笔墨骨气"特征的没骨花鸟画。没骨画法要求画者熟练了解禽鸟的结构，根据禽鸟的动态结构，用"点写"之法，生动"写"出禽鸟的神态。

（一）禽鸟头、腹、背羽的用笔方法

顺着头与腹部的结构方向，用饱和的色墨直接点写头部与背羽主要的位置，然后直接蘸水点写腹部、背羽次要的位置，营造出色墨晕染，浑厚华滋的效果，如图4-30至4-33所示。

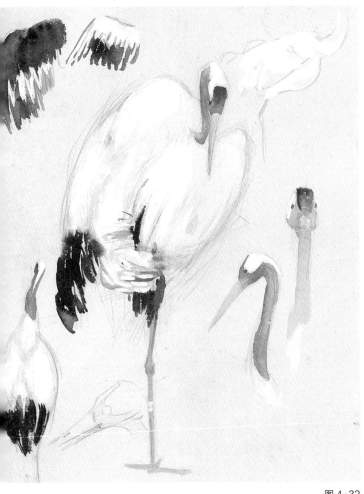

图 4-32

图 4-33

（二）禽鸟背羽花纹的画法

先用淡墨或者其他水色薄染作底，再用较为饱满的石色直接按禽鸟的花纹分布进行点写，如图 4-34 所示。

图 4-34

（三）各种禽鸟的用笔示范

根据不同禽鸟的造型特点，用浓淡合适的笔墨直接点画出不同的禽鸟形态，营造出一种清新爽利、活泼动人的效果，如图 4-35 至 4-48 所示。

图 4-35

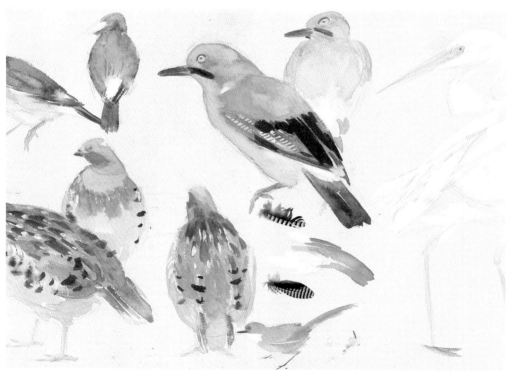

图 4-36

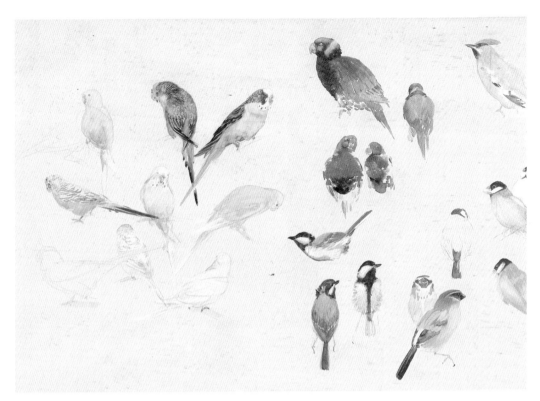

图 4-37

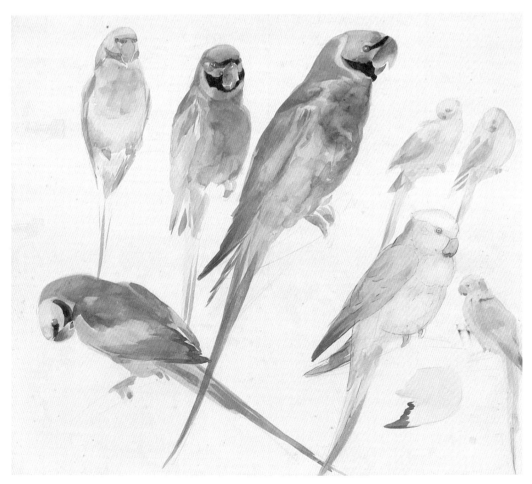

图 4-38

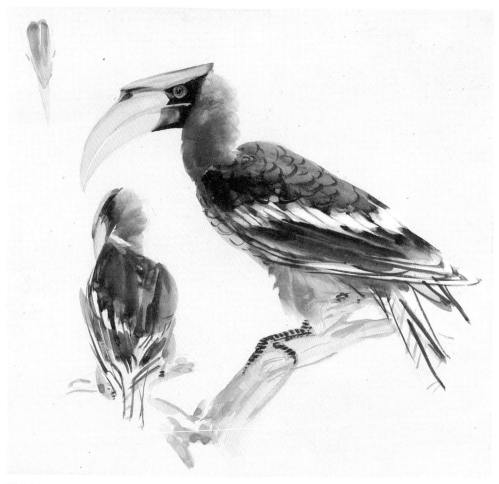

图 4-39

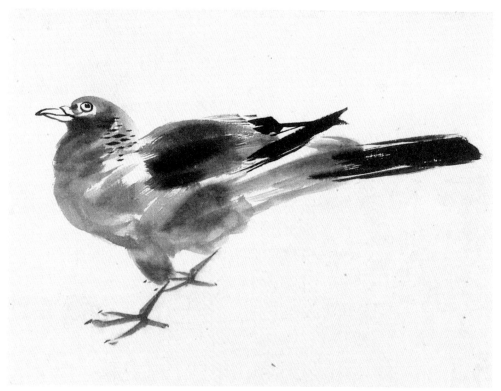

图 4-40

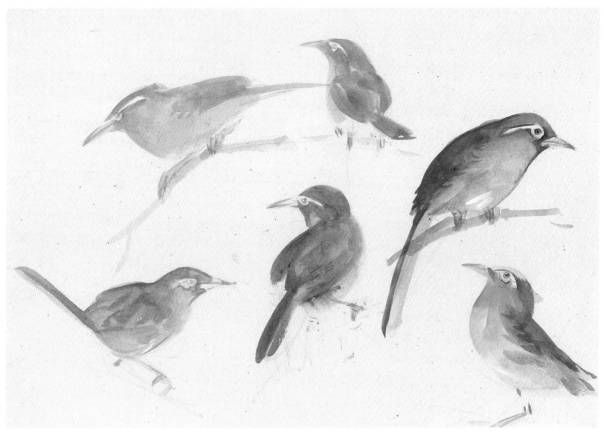

图 4-41

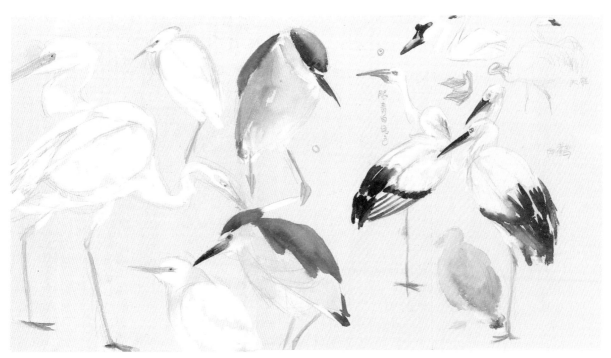

图 4-42

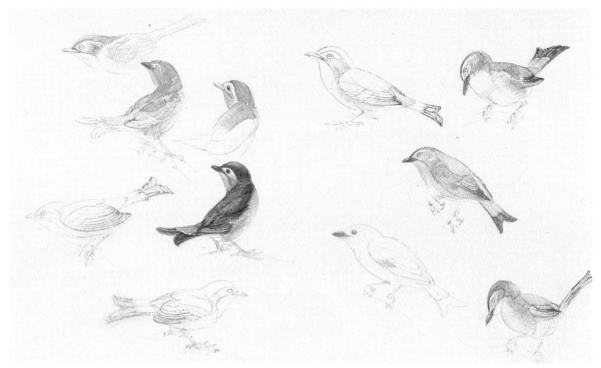

图 4-43

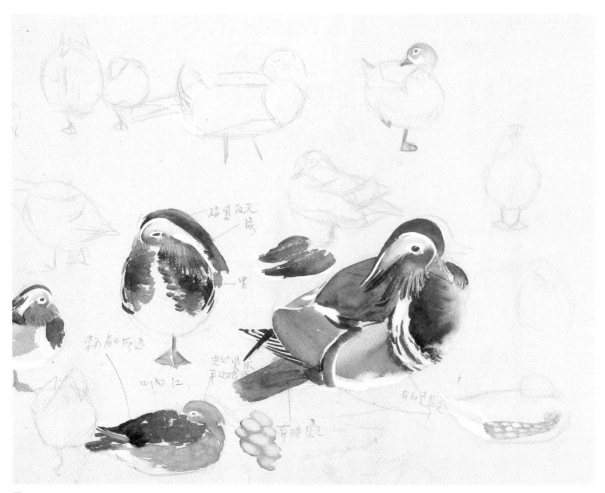

图 4-44

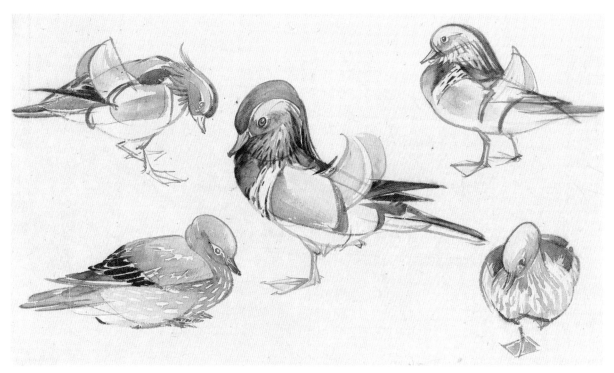

图 4-45

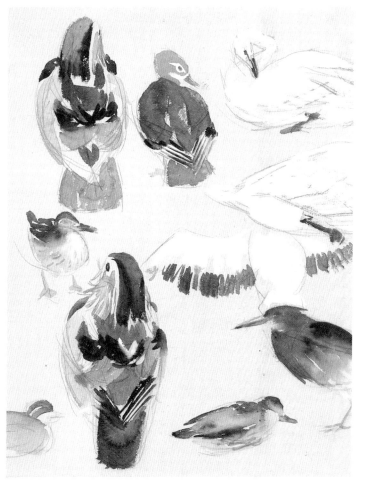

图 4-46

图 4-47

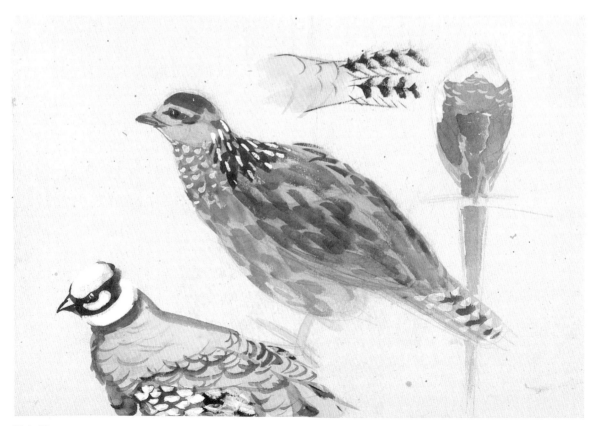

图 4-48

（四）《芦鸭图轴》赏析

　　任伯年没骨花鸟画作品造型生动，笔墨灵活得体，所画禽鸟动态呼之欲出。《芦鸭图轴》(图4-49)，是任伯年47岁时的作品，堪称他没骨花鸟画的代表作。一群鸭子在浅滩低苇处引颈叫嚣，动态处理之妙，妙在方向一致却低昂有别，穿插有序，用笔用墨随芦鸭的动态灵活多变，表现了芦鸭活脱脱的生命之韵。

图4-49 《芦鸭图轴》清 任伯年 160.2cm×58.5cm

四、丝毛法

丝毛法是一种工笔禽鸟羽毛处理常用手法。用长锋笔蘸墨或蘸色依照禽鸟的羽毛走向逐根一笔一笔地画出，或将硬毫毛笔的笔锋捏扁，呈扁平刷子形状，笔尖蘸水分适合的墨色，依照鸟的羽毛生长结构走向一组组画出，此法适合绘制中等体型禽鸟。

此法严谨细腻、真实自然，是工笔禽鸟画法的基础技巧之一。

（一）细笔丝毛法

中国古代工笔鸟兽的皮毛都是一笔一笔地通过笔画的排列而组成的，

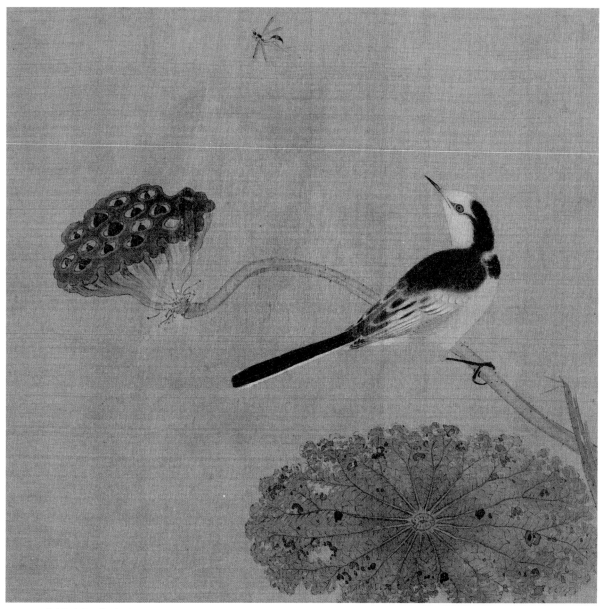

图4-50《疏荷沙鸟图》宋 佚名 25cm×25.6cm

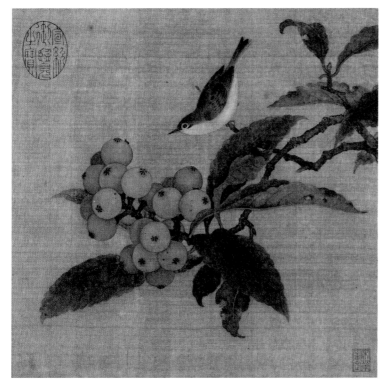

图 4-51《枇杷山鸟图》宋 林椿 26.9cm×27.2cm

一般叫它细笔丝毛。如《疏荷沙鸟图》（图 4-50）、林椿的《枇杷山鸟图》（图 4-51）。宋元画花鸟的徐崇嗣、宋徽宗和画走兽的赵孟頫，明宣宗和清代郎世宁，都擅长此法，他们作品中的鸟兽皮毛大多都是用细笔一根一根画成。丝毛法基本按一笔接一笔轻提重按，按鸟兽的结构规律排线。

（二）破笔丝毛法

破笔丝毛法为曹克家所开创。即在画动物皮毛时，画者先将毛笔轻压成扁平状，使笔尖成一排细毫，如刷子般来画各种皮毛，一层一层逐渐加深。破笔丝毛讲究的是每笔上下左右衔接，每一笔都从上一笔中画出来，由浅而深地把颜色画上去。如《枯树鸲鹆图》（图 4-52）。

（三）劈笔丝毛法

劈笔丝毛法多用于描绘动物，刘继卣先生创造了此画法。这种画法是由其父刘奎龄独创的一种特殊绘画技法发展而来的，如图 4-53、图 4-54 所示。

图 4-52《枯树鸲鹆图》宋 佚名 25cm×26.5cm

图 4-53

图 4-54

第五章 ————————
禽鸟画的创作

一、创作的概念

　　创作是指文艺作品的创造活动。画家用作品表现出"我"与"物"相互交融的情绪、感受，由物生情，入情于物，它从一开始就追求"气韵生动"的审美标准和"以形写神""超以象外"的境界。创作强调主观的创造作用，强调作者情怀的流露，总之一句话，强调"写意"。

　　画面的构图是表现画家特定思想的最初步骤，也是最重要的一步。整幅作品的构图，凝聚着作者的匠心，体现着作者表现主题的意图与具体方法，它是作者艺术水平的具体反映。构图是"立意"的终极体现，画面是否能够充分"达意"，就看作者如何去营造画面的构图。

　　禽鸟在花鸟画创作中，既是花鸟画家营造画面的"画眼"，又是画家自身情感寄托的主要载体。艺术发乎于"情"，画家观花、鸟、鱼、虫的所见所感，能或引"心"，或引"意"者，乃"诗人感物，联类不穷"，即"心"对自然的渗透。南宋画家曾云巢曾自述其画："方其落笔之际，不知我之为草虫耶，草虫之为我耶。"画家在落笔作画的过程中已渐入"庄周梦蝶"般的绘画境界，体会到"物我相忘"的意味。

　　我们从历朝禽鸟画的表现中可以看出花鸟画家对大自然广泛的喜爱。艺术家借助特定的禽鸟表达自己心灵的向往和感动，创作时选择什么样的禽鸟来恰如其分表达作品的主题，是一幅花鸟画作品成功的重要因素之一。

选择什么样的禽鸟来搭配画面，主要遵循以下原则：

首先，必须遵循物"情"，选择的禽鸟要与作品表达的主题情感相吻合。

禽鸟在中国文学作品与绘画作品里具有非常强烈的象征性，西晋张华作注的《禽经》记载的自然鸟性情，往往一语点明，如"鹝志在水""鸠拙而安""鹬巧而危""鹭鸶之洁"等。"鹤"在中国文化语境里是"祥瑞""高洁"与"长寿"的象征，常与神仙联系起来，又称为"仙鹤"。宋代的林逋隐居西湖孤山，植梅养鹤，终身不娶，人谓"梅妻鹤子"，以梅为妻，以鹤为子，比喻清高或隐居。白雉也是文艺作品常表现的题材之一，东汉班固抒发白雉的"嘉祥兮集皇都""彰皇德兮侔周成，永延长兮膺天庆"之祥瑞，就是一种体现。早在汉代，韩婴便在《韩诗外传》中提出"鸡有五德"之说，为文、武、勇、仁、信，在传统文化中，鸡承载着很多吉祥寓意。公鸡报晓，就是告诉人们天快亮了，将给人们带来光明。由于鸡与吉谐音，因此鸡成为古人寓意光明的吉祥之禽。鹰则有"搏击长空，不畏风暴，抗击侵略之势"。如南宋流行的"捉勒图"，此类作品的画面均弥漫着搏击肃杀的气氛，充满磅礴孔武的气势，有惊心动魄之感，给人以极具张力的艺术审美感受。鹰在当时表达了人们渴望赶走入侵、收复河山的心情。

每一种禽鸟都有其特有的寄寓、比兴之意，创作时，画家须根据创作的主题进行选择。

其次，选择禽鸟要符合物"理"。禽鸟都有自己的生活习性，有的生活在水边、有的生活在高山之巅、有的生活在田园野地。创作时画家必须选择与作品内容、环境相合的禽鸟进行搭配。

二、构图的原则

（一）构图的概念

构图是平面造型艺术的专用名词。它是指在特定的有限平面范围内——即画面中，将个别的、局部的艺术形象有机组合起来，使其形成符合艺术规律的组织结构，从而创作出一幅完整的艺术作品。这种按艺术规律组织画面结构，使其形成形式美的方法就是构图。"构图"是外来的专业术语。

中国画的构图在传统画论中称之为"章法""布局"，亦即顾恺之所说的"置陈布势"，谢赫"六法论"中的"经营位置"。

（二）花鸟画基本构图原则——置陈布势

经营位置是画之总要，置陈布势则是中国画基本构图的主要方法。

谢赫"六法论"中，以"气韵生动"为主，其他五法均为追求"气韵生动"的具体方法，其中"经营位置"尤为重要，在经营位置时，画面需要"造势"。

中国画构图极讲究"势"，如造险绝之势、造祥和之势、造平稳之势、造动荡之势等。

潘天寿在《听天阁画谈随笔》中提道："画事之布置，须注意画面内之安排，有主客，有配合，有虚实，有疏密，有高低上下，有纵横曲折，然尤须注意于画面之四边四角，使与画外之画材相关联，气势相承接，自能得气趣于画外矣。"

（三）中国传统禽鸟画构图常见方式

1. 折枝式

折枝式构图是相对全景式构图来说的，它并没有一个完整的定义，只能概括总结为：小幅的，或者是一枝两枝的枝叶，大多没有泉石土坡类的配景。但如此定义又稍显狭隘，只能从具体作品来分析。

折枝式构图注重取舍，主体物少而精，一枝一叶都有其作用，对于"势"的营造要求更高，主次疏密都要精确到位，需要面面俱到又要松紧有度。

艺术家创作时的想象十分重要，人们在反映客观事物时，不仅要感知当时直接感受到的形象，而且这种感受会与自己的情感交融，迸发出一种心里的感受，这种特殊的心理能力称为想象力。正是因为艺术家具有这种想象的能力，才能产生众多优秀的艺术作品。艺术创造的任务之一，就是制造诱发观者丰富的想象力的作品。折枝式工笔花鸟画，通过自然物象的真实再现，以少见多，运用比喻等艺术手法去表现自然、社会和人类感情关系，创造意境，给人以更多的想象空间。

在折枝式构图中为了突出主要形象，次要的东西必须大胆剪裁，有时甚至可以裁到零，直到空白。"此时无声胜有声"，讲的是十分重视空白，以空为有，以少胜多，以虚代实，计白当黑，目的是给观者创造丰富的想象空间。

在折枝式构图中，禽鸟占据主体位置，禽鸟一般安排在黄金分割点，古时称为"三七分"。且禽鸟的视线与画面花卉的位置关系非常重要。如《枇杷山鸟图》（图4-51），鸟的视线与枇杷果实对视，表现出禽鸟看到果实的欣喜和愉悦的状态。《桃花山鸟图》（图5-1）同样如此。

图5-1 《桃花山鸟图》 宋 佚名 24.4cm×23.8cm

中国画中，无论是山水、花鸟还是人物，都会有一个主体，也就是画面中着重表现的部分。一幅画中，一般会有"一宾二主"之说。

《果熟来禽图》（图5-2）中作者首先巧妙地运用了"一宾二主"的原则，在主枝大动势下，辅枝起到加强动势和平衡画面的作用。其次作者还抓住了小鸟、叶子、果实的动势，整个画面生机盎然。

图5-2《果熟来禽图》宋 林椿 26.5cm×27cm

图5-3《枯荷鹡鸰图》宋 佚名 26cm×26.5cm

《枯荷鹡鸰图》（图5-3），相对而言，是一幅理性表现的代表作，构图之理性，是将枯荷枝叶沿着画面边线安排而成为一种边线构图，这种位置的经营，没有理性的积累是不能达到的。

　　赵佶的《腊梅山禽图》(图5-4)，是一幅诗书画统一的完整的艺术作品。当画面传达的信息有局限性，不能清楚地表达画家的意境时，题画诗可以更清楚地告诉你画家想表达的东西，也就是这幅画的主题。"山禽矜逸态，梅粉弄轻柔。已有丹青约，千秋指白头。"通过题画诗，作者表达了歌颂美好爱情的主题。

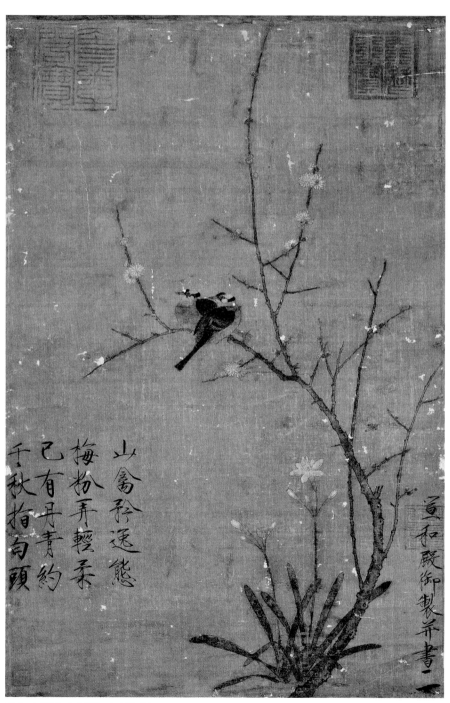

图5-4《腊梅山禽图》宋 赵佶 82.8cm×52.8cm

在传统花鸟画中，小幅的没有太多背景的作品构图也属于折枝式构图，如宋人李迪小品《雏鸡待饲图》（图5-5）、王凝的《子母鸡图》（图5-6），《雏鸡待饲图》画面上只画了两只小鸡，背景全是虚白。但你却并不感到它空，反而有一种生机勃勃的气息扑面而来。

王凝的《子母鸡图》画面的中心，是正在诉说的小鸡与微微伸颈倾听的母鸡的动态场景，把母子的亲密程度入木三分地刻画了出来。其情与造型的关系，蕴含在母鸡的慈爱、宽仁与小鸡的诡秘、聪明之性情对比中，给观者营造了一幅温馨的母子情感图。

图 5-5 《雏鸡待饲图》宋 李迪 24.6cm×23.7cm

图 5-6 《子母鸡图》宋 王凝 42.4cm×32.3cm

2. 全景式

早期的工笔花鸟画都以全景式构图为主，所谓全景式构图是指花鸟画中，带有坡、石、水、地等配景，整幅画面营造成一种实在的环境的构图。

全景式构图中又分为 S 形构图、之字形构图、满构图。

（1）S 形构图

S 形律动既是中国画构图艺术动态的呈现，又包含着朴素的辩证观念，对此最典型的体现是中国道家的太极图（图 5-7）。

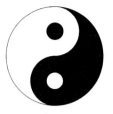

图 5-7 太极图

S 形的构图方式，可以在画面的艺术构成中自由地上下伸缩和左右调节，可以互变，可以延伸，也可以相互制约，是一个弹性较大的构图形式。

S 形构图在视觉心理上给观者一种柔和迂回、婉转起伏、柔中有刚、刚柔相济、流畅优雅的节奏感与韵律美感，这样的作品上下贯通、浑然一体。它蕴含的多样统一的形式美规律，远非其他形式可以比拟。

崔白《双喜图》（图 5-8），作者大胆地采用了不同于以往的 S 形构图，更加注重画面中物与物之间的内在联系，增强了画面的空间感。由画面中左上角枝头始，包括立于树枝上俯身朝下尖叫的灰喜鹊，然后顺着枝干向右下，一直延伸到枯树干的根部，连接着下坡的走势向左而去，出现在左下方的小树苗，是一个顺畅的 S 形引导着观看者的视线。位于画面右上角飞入的灰喜鹊，与左下方靠上一点的野兔，融合在 S 形布局中，仿佛就像太极图形中对应的两个圆点。由此可推断，崔白的作品受到了道家思想和天人合一观念的影响。S 形构图的运用，使图中近景、中景、远景的描绘在很大程度上拉开了画面的空间距离。画面紧凑，物与物之间各自罗列却连贯而不孤立，再加之画面上竹叶、枯叶、野草、枝条随风顺势摇曳，也使作品浑然天成，符合画面自然野逸、秋风萧瑟的意境。

（2）之字形构图

之字形构图是 S 形律动的变体。它与 S 形的区别是由波形线转变为硬折线形态，具有力度感和稳定感，是 S 形的一种衍生形态。

（3）满构图

满构图顾名思义就是所描绘的对象充斥整个画面，不留"空白"，这里的"空白"并不是客观实际的"空白"，只是实与虚、黑与白的一种视觉符号的转换。

满构图往往给人强烈的视觉刺激，画面呈现出一种纵深感，给人以丰富的想象。

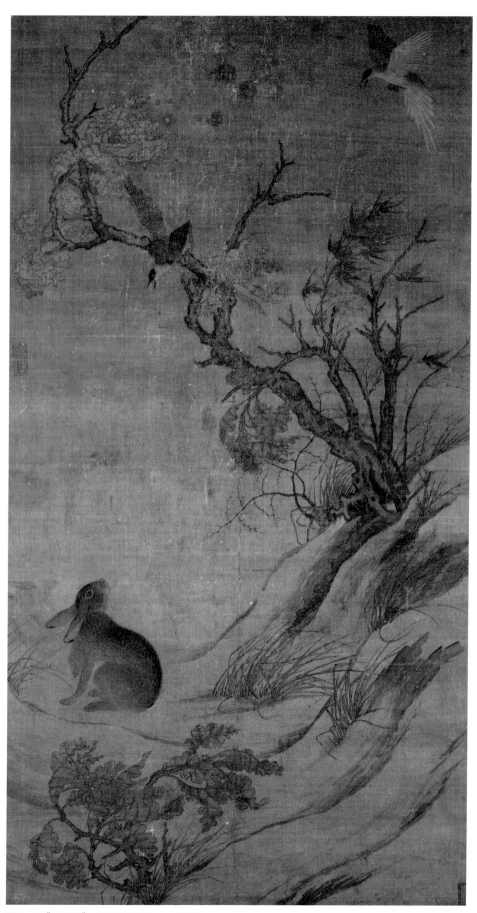

图 5-8 《双喜图》宋 崔白 193.7cm×103.4cm

边景昭《三友百禽图》是满构图的代表（图5-9），此图中各种禽鸟的动姿刻画得生动活泼细致入微，使大多的禽鸟品种可辨。布满全幅的禽鸟，呈现"茂密"的特点，画风工细精微又富有装饰性。

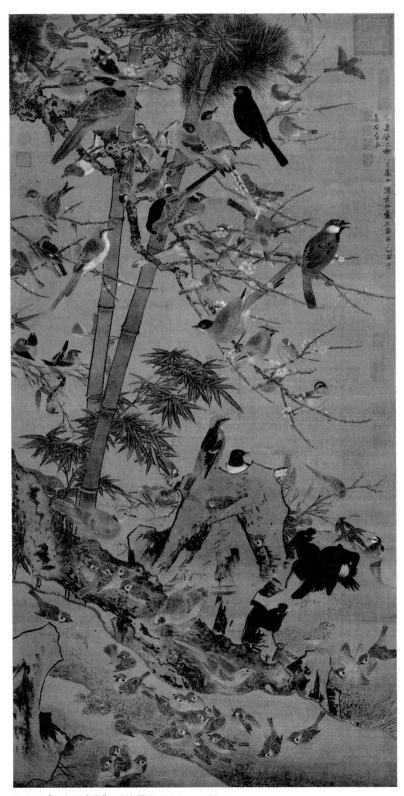

图5-9《三友百禽图》 明 边景昭 152.2cm×78.1 cm

　　黄居寀《山鹧棘雀图》（图5-10），此图描写晚秋时节的溪边小景。近景的溪边几块石头显得突出，整个景色显得荒寒萧疏，但空中和栖息于荆棘丛上的几只雀鸟，则为画面增添了不少生机和活跃的气氛。此图同样为满构图。

图5-10《山鹧棘雀图》宋 黄居寀 97cm×53.6cm

3. 构成式

在设计领域，构成，指将一定的形态元素，按照视觉规律、力学原理、心理特性、审美等法则进行的创造性的组合，20 世纪 80 年代后，这种构图方式也被引入现当代禽鸟作品的创作中。

（1）画面的比例分割

古希腊毕达哥拉斯学派提出了美学史上第一个具有奠基性的命题——美是数与数的和谐。他们认为世界的本原是数，任何事物都可以还原为数与数之间的相互关系，比如应用最广泛的黄金比例成为最为协调与最具美感的比例关系，画面的黄金交点即 1：0.618，是凝集视觉审美的接合点、中心点，也是观赏者的中心，更是画家情感抒发的中心。画家创作时要在此精妙之处做足文章，表现出构图的严密、精致，使之意味无穷。中国画构图中的"三七分"与黄金分割法有异曲同工之妙，即画面占据七分的那

图 5-11 《落花絮》 王隆祥 68cm×68cm

一部分形成画面的整体效果，三分为画面精妙之处，当然，这一位置并不是"一定的"，而是相对的，甚至于我们可以反其道而行之。因为画面中各种比例在具体情况下可以给予观者不同的感受：画家故意打破比例的平衡，造成比例中看似不合理的状态或者透视的反差，从而让观者产生一种错觉，打破观者的平衡感，在观者心理上产生一种动荡。画家可以创作出任何适合自己"意"的构图，例如4：6、1：9、2：8等。

　　70%的空白与占据画面30%的主体物给人以协调的美感，宁静、祥和、构图简单却给人以遐想。王隆祥作品《落花絮》（图5-11），运用简练的点线面构图形式，将画面按比例分割安排，形式简单明了，两只小鸟的精心绘制和安排，使画面更加饱满生动。

　　李艺圆作品《幽致》（图5-12）以2：8比例分割画面，画面充实饱满却不拥挤阻塞，形成疏密结合的构图方式，看似死板的灰色大块面背景在

图5-12《幽致》李艺圆 68cm×68cm

画面中占据了大部分的位置。可是，画者通过细节的处理——树干的分支打破了这种死板，黑色小鸟的错落动感的摆放，使画面变得生动而有节奏感，边线也生动而自然。画面元素多样，中西结合，是值得借鉴的构图方式。

黄金分割的介入后，我们可以以科学的理论为依据，把我们的想法更好地付诸实践。规律可以遵守，也可以逆行打破，总之，能否创作感性的思维和理性的画面相结合的作品，是我们最终所需要完成的一个目标。

（2）几何构成之点线面

西方现代机械立体主义画家莱热曾说过："现代人越来越多地生活在高度的几何秩序中，人类的一切创造，机械的或工业的，都是依据几何设想的。"[17]这句话很形象地总结出当代绘画构图的几何化倾向。

这里的"几何构成"特指通过对画面进行理性的几何形分割，例如分割成不规则的三角形、圆形、梯形以及其他不规则图形，并重新组成新的单元的一种画面构成方式。绘画中所讲的"几何构成"是根据画面需要，将画面分割成多种几何图形，再通过这些几何图形重新组合成一个新的画面，"几何构成"作为平面构成的一个分支，他同平面构成有着类似的作用：在强调形态之间的平衡、对比、节奏、律动、推移等的同时，又要讲究图形给人的视觉引导作用。

在中国画构图中，几何构成中的点线面关系可以这样理解。

画面中的点：面中的点多为画面的中心或者是画眼，为画面中最为耀眼的地方，因为点存在于画面之中，容易产生集中和吸引视线的功能，至于在画面中何为点，则要依据画面的需要而定，点的大小、位置、色彩都依据画面的效果而决定，而点的位置的不同给人带来的视觉效果也不同。点在画面中的位置，有居中、靠上、靠下等多种选择。点还可以在画面中依据形象给人不同的感觉，比如圆形点的饱满浑厚、方形点的稳重、三角形点的稳定等。在画面中，哪一部分称其为点都是相对的，中国画画面中的禽鸟一般作为画面中的点来布局。

画面中的线：中国画中的线具有强大的表现力，更加丰富了几何构成中线的作用。线是营造画面"动势"的重要手段。线的粗细、长短，线的疏密、虚实，以及运笔快或慢而形成的线的不同等都会给人以不同的视觉感受，也能够使画家通过自己的想象和对线的应用达到想要的效果。例如，线的疏密可达到画面中"密不透风，疏可跑马"的效果，粗线给人以厚重、稳定、力量的感受，多用来刻画树木、男性等，细线多使人感觉纤弱细腻，多刻画女性、禽鸟等，还有长线、短线以及古时的"十八描"等，线在中国画中有着不可或缺的重要作用，线在画面中应用也最为广泛。

画面中的面：绘画中的面，因为其块面的性质，多主导画面的色调，

[17] 唐勇力. 古远回声 [M]. 石家庄：河北美术出版社 ,2002：14

面可分为圆形、方形、三角形、菱形、梯形、不规则形、偶然形等。圆形给人以饱满之感，正三角形给人以稳定之感，然而，倒三角形则给人一种不稳定之感，菱形给人更加有方向感，偶然形让人感觉散漫、无序，有新颖感。画面中的面还存在一种"虚无面"，即画面中虚空的部分，是指不真实存在但能被我们感觉到的，可谓构图之外的一面。

画者理性地对画面进行点线面的分割，并对点线面进行重新的组合，以达到想要的画面效果。画面中的点线面是相互结合、密不可分的，在整个画面中，可以出现多个几何形体，对画面进行分割与重新组合。

宋汝志作品《雏雀图》（图5-13），表现了群雀在笼中争食的情景。以圆形为画面主要元素，画面单纯而直观，饱满而不阻塞，不规则的圆形通过画者独具匠心的安排，画面通过圆形分割成各种不同的不规则形状，使画面重新组合，使呆板的圆形更加生动化。笼内已有两雀捷足先入，它俩把争食的伙伴拒之笼外。一雀已被掀坠笼下，笼沿上刚飞来的两雀也遭到了攻击。一雀站立不稳，摇摇欲坠，另一雀身后好像还有同伴相继飞来，它回身举首呼叫，正向它们呼援求助。其倾轧相斗之情状，跃然绢上。整个画面错落有致，安排得当。

图5-13《雏雀图》宋 宋汝志 21.6cm×22.5cm

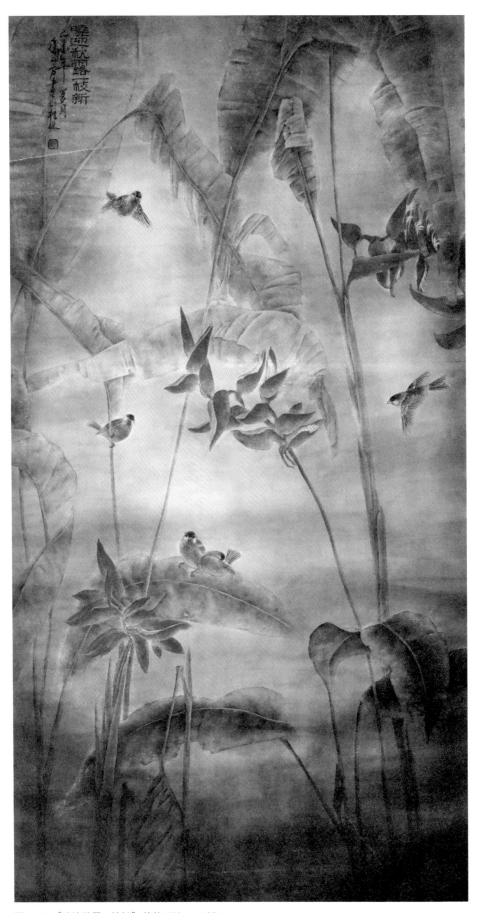

图 5-14 《晓迎秋露一枝新》 徐芳 178cm×95cm

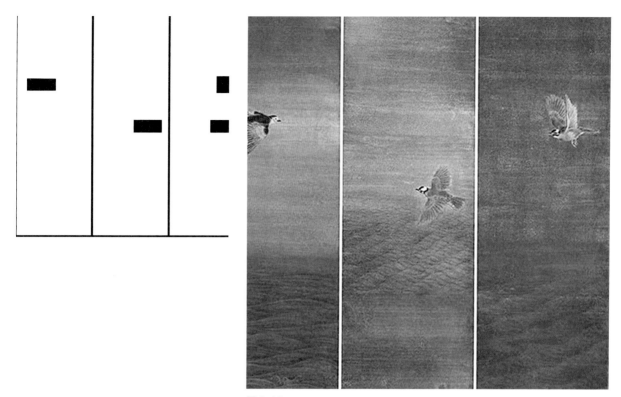

图 5-15

图 5-14，是一幅点线面结合的构图形式，枝干构成画面的线，鸟构成画面的点，叶子成为画面的面，而大的叶子则使画面更加地稳定统一。线的错落有致使画面更加生动有韵味，鸟的位置的安放，增加了画面的生动性。

图 5-15，以点来形成画面的视觉中心的构图形式，鸟在各个画面中位置的安放使我们有了三种不同的感受，第一幅向右飞行的方向感，第二幅向上飞的动感，第三幅向左飞翔的坠感，整幅画面动感十足，却又静逸异常。这种构图形成，给"摇摇欲坠"的画面一种稳定感，平衡了画面。

杨馨烨作品《假期狂想曲》（图5-16）是一幅用块面组合的方式进行构图的作品，不同大小的块面构成三到四个画面层次，参差错落的安置打破了呆板的方形与长方形，画面稳定而又有韵律感。构图形式新颖并耐人品味。

综合构图的点线面构成也很突出。徐芳作品《午后》（图5-17），前面大块面的纱和梯步形成画面的面，门框和楼梯护栏可作为画面中的线，站在护栏上的鸟在平衡画面的同时，也形成了画面的点，点线面安置合理，错落有致，稳定而不失韵律。

从以上几幅作品中，我们都可以感受到很典型的几何构成以及禽鸟在画面中所起到的作用，同时我们也发现，当代中国画的这种几何构成表现更加要求画家要以深厚的传统绘画功力作基础，构图的变化和发展皆从传统构图中来，我们在创新的过程中是不可以心浮气躁、急功近利的。

图5-16 《假期狂想曲》杨馨烨 198cm×200cm

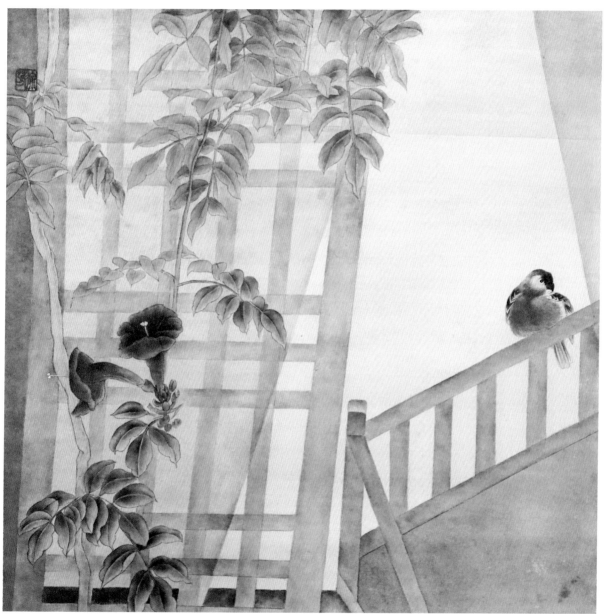

图 5-17《午后》徐芳 50cm×50cm

（3）当代禽鸟画构图中势的表现

深入了解禽鸟画构图的规律和特点后我们会发现，中国画构图极讲"势"的形成，传统构图和当代构图皆是如此，而种种构图法则的形成，也都是为了画面的势而服务的。我们可以利用构图形式来造险绝、祥和、平稳、突兀、动荡、热烈、安静等势，各种视觉冲击皆来自我们造的势。我们既需要从一点而观全局，又要从全局而观一点，以气韵为中心，通过适当的构图使绘画显出新意，形成高格调。

对称、不同形状或相同形状的组合与重复、透视的反差、满与空、纵横交错等，都可成为画面中造势的一种手段，相对于传统中国画造势的规则，当代中国画构图不再拘泥于一种或者几种，而是"无为而为之"，一切皆有可能。

禽鸟在画面中一般起到加强势的走向以及引导观者欣赏画面中心势的作用。

①对称

中国的传统构图多以对称为美，特别是古代建筑、服饰、家居多以对称为最佳法则。在绘画中，运用较多的是相对对称。即以中轴线两边的物体达到一种"量"的平衡来塑造意境。《竹梅小禽图》（图5-18）为此构图中比较典型的画作。画中梅花、修竹和鸟形成相对对称的画面，构成画面的平稳之势的同时又不乏变化（图5-19）。

图5-18 《竹梅小禽图》宋 佚名 25.7cm×26.2cm 图5-19

②不同形状或相同形状的组合与重复

此种造势方法多应用于大幅面作品创作之中，大体积、大色块给人强烈的冲击感。

图5-20、图5-21两幅作品展现了重复排列的构图形式，两幅作品有着异曲同工之妙，鸟的走势，整幅画面多重主体物的重复与同方向的排列，给观者一种视线的吸引力，牵引观者的视觉神经，达到指引观者视线的目的，画面震撼而不乏变化。

③透视的反差

中国画构图中的散点透视和西方构图中的焦点透视都是造势中的一种惯用方法，而当我们运用两种方法形成习惯后，打破习惯的透视方法也可成为一种新的视觉效果，即打破常规，挑战习惯性视觉规律。

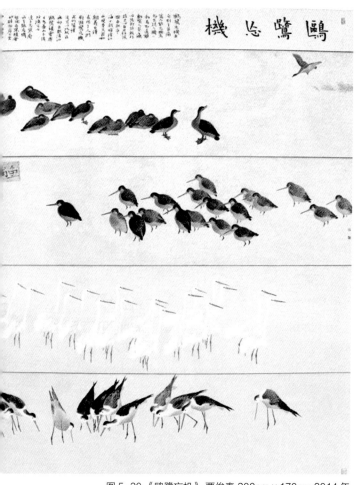

图5-20 《鸥鹭忘机》贾俊春 200cm×170cm 2014年

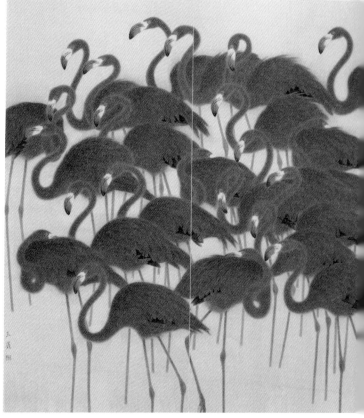

图5-21 《红云》罗玉鑫 200cm×180cm 2009年

李艺圆的作品《春·清浅》（图5-22），画面背景与禽鸟形成强烈的透视关系，打破常规习惯，让作品给人一种视觉的错乱感。在我们平时的创作过程中，不妨也可做此实验，作品也别有一番韵味。

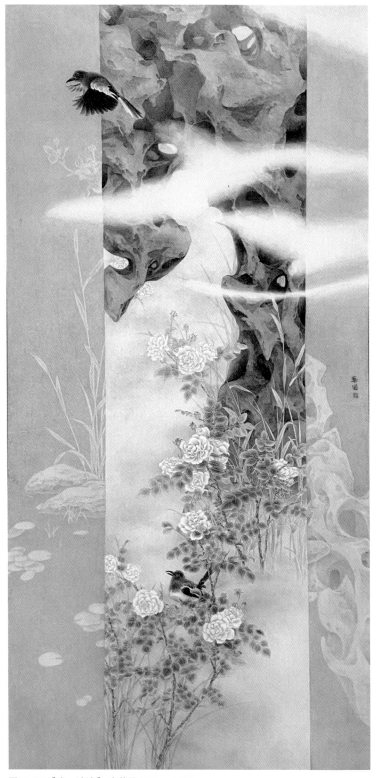

图 5-22 《春·清浅》 李艺圆 138cm×69cm

图5-23 《芳华》徐芳 68cm×68cm

④满与空

在常规情况下，满构图多应用于大幅面作品，或者是想取得震撼效果的画面，而空构图，则多应用于小幅面画作，或者想表现虚空曼妙效果的画面。

满构图给人以强烈的视觉刺激，整幅画面充斥着主体物的各种形态，画面呈现出一种纵深感，给人或平静、或紧张、或悠然的视觉感受。

图5-23、图5-24两幅作品以满构图的形式描绘了鸟、花卉、植物的繁盛茂密，呈现出气势磅礴的画面感，让人不得不认真品味。对比传统图式平远、高远、深远作局部的平面的饱满的处理，这种满构图的形式，可能反而更加迎合了现代人的审美习惯。

图5-24 《鱼鹰》徐芳 68cm×68cm

图 5-25《乱步》沈宁 53cm×42cm 2009 年

　　空构图，不言而喻，画面给人以虚空萧疏之感，更能帮助画者表现空灵、虚空的美感。画者把对象简化到只有一只禽鸟、一块石头、一片荷叶、一支莲蓬、一束芦花或者一束芒草，给观者更多的遐想空间和与画者对话的机会，更加符合传统美学观。沈宁的作品《乱步》（图 5-25）看似简单随意，却给人以无穷回味，静观与遐想是画者的生活状态，她的画也给予我们无与伦比的遐想空间，一只禽鸟，简净与空灵，没有多余的画面语言，在它面前，人们可以自由地呼吸，可以自由地放飞自己的联想。而作品《生肖图册——子》（图 5-26）的画面则更具装饰感和现代感，画面简单洁净。

图 5-26《生肖图册——子》沈宁 40cm×25cm 2010 年

图 5-27《秋林》徐芳 170cm×96cm

⑤纵横交错

分割画面，使其纵横交错，形成繁复或是凌乱之感，取其乱中有序之趣味。

所谓纵横交错，与不同形状或相同形状的组合与重复之法有异曲同工之妙，指通过画面中的物体，将画面分割成多种相似或者不同的块面，看似纷乱复杂，画面却别有一番韵味。如作品《秋林》（图5-27），鸟在纵横交错的画面中，更显突出，画面有动静结合的效果。

⑥中心式与相对中心式

中心式，可以理解为画面"画眼"的延伸与放大。相对于其他构图更加直观，更加具有冲击力。画面中描绘的对象多安置于画面中心或者相对中心的位置，画面直接为我们呈现主体物，画面幽静祥和，又不乏直观的视觉冲击力。此种构图方式多应用在小幅画作中，描绘的对象比较少，想取画面之"巧"时可用。图5-28、图5-29是两幅中心式构图作品。

图5-28 《花非花》黄莎 60cm×60cm 2019年

图 5-29 《梦里江南》陈运权 52.4cm×61.5cm 1992 年

⑦边角式

边角式构图，顾名思义，画面主体物多在画面的边角处，是传统构图中折枝式构图、"马一角"、"夏半边"的延伸，又是中心式构图的变异和升华。

图5-30、图5-31作品构图巧妙，直观而不乏细腻的构思，鸟与植物在画面边角位置。边角式构图多讲究出其不意，画面实物的大小、位置以及剩余空白的分割都需安排妥当，画面中少了纷繁复杂的描绘对象，给人排山倒海的震撼之力自然减少，却更有一番意味。与一味追求大画幅、复杂构图带给我们震撼效果相比，边角式构图更加需要的是精巧安排，细致琢磨的有意味的构图。

当代中国画构图早没有了传统中国画构图中的规则与限制，可任画者随意驰骋。正所谓无法胜有法，无为胜有为，各种意想不到的构图和出其不意的效果层出不穷，不求常理，只求艺理。艺术家充分发挥想象力，才能创造出更有意味的形式。

除此以外，画面的势还可由"对角线""圆形""S形"等多种画面形式构成，给观者多重的视觉冲击力。

我们进入21世纪以来，身边的一切都在发生着天翻地覆的变化，有着深厚传统印记的中国画也发生着不可阻挡的变化。随着我们的眼界、阅历的扩大和丰富，构图也变得更加丰富多彩，不再局限于传承下来的模式化的样式。画家开始根据自己的需要，进行各种各样的构图样式的变化，其目的不过是为了给观者不同的视觉感受，通过不同的构图方式，给观者不同的视觉冲击。而且对于西画的借鉴也开始变得"流行"，但是，在借鉴的同时，我们不能被之取代，而应在吸收之上丰富自己的技法，脱离"类似"夸张"特点"。观者可能不喜欢艺术家所创作的作品，画家也不一定会迎合观赏者的审美趣味，但艺术家应该创作出在观赏者眼中能引起强烈视觉感受的作品，使观赏者在你的作品面前不需要任何解释即能得到满足，这样的作品将是成功的。

图 5-30《暖阳》 徐芳 68cm×68cm

图 5-31《空谷幽兰》 徐芳 68cm×68cm

李际科先生禽鸟作品欣赏

李际科（1917~1995），字志可，安徽休宁县人，1917年3月14日生于河南漯河，1941年毕业于国立艺专（中国美术学院前身）中国画本科，师承潘天寿先生，原西南师范大学美术学院教授、硕士研究生导师，中国美术家协会会员，曾任四川省美术家协会理事、成都画院顾问、重庆工笔重彩学会副会长。

李际科先生是现当代花鸟画画家，他一生创作了大量优秀的花鸟画作品，其中关于禽鸟的创作就占了大部分。自古以来，中国花鸟画不单单是对花鸟的描绘，更重要的是对生命与情感的表达。观者从他的禽鸟作品中可以强烈地感受到时代性与画家个人的情感，这些情感在他的禽鸟创作中得到完美的诠释。他的禽鸟作品多以满构图为主，以重彩表达，色彩艳丽而饱满，给人强烈的视觉冲击力，具有较强的装饰性，画中禽鸟寓意深刻，作品传达出他对国家和生活的热爱，以及积极向上的生活态度，这也形成了李际科禽鸟创作"以鸟寄情"的艺术风格。

一、《霁雨颂》

　　1979 年，李际科先生创作出大型花鸟画《霁雨颂》（图 6-1）。这是一幅 83cm×191cm 的工笔重彩画。在彩虹飞架的金砂色的天空上，大大小小的一百只鸟儿围着太阳，向着太阳飞翔。凤凰、孔雀、白鹤、锦鸡、鸳鸯，色彩缤纷，极妍尽态，每一只鸟儿，都是那么逼真传神。作品为满构图，画面中蓝色、黄色的禽鸟与褐色的背景形成强烈的对比，又是那么富于装饰韵味，云彩云霞，亦充满装饰色彩。整个画面，洋溢着欢乐吉祥的旋律，激荡着作者对新生活的热爱。图 6-2、图 6-3 为《霁雨颂》局部。

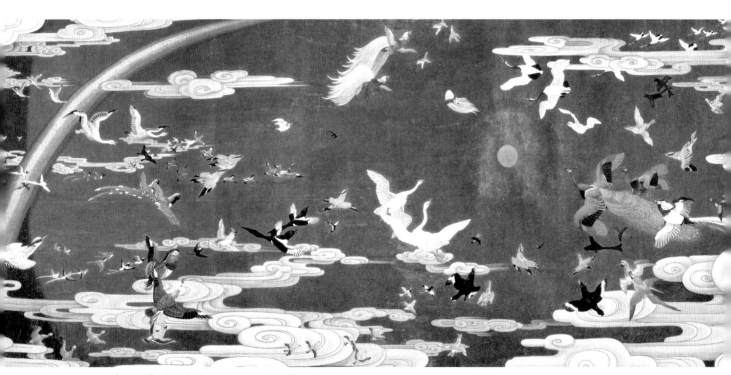

图 6-1 《霁雨颂》李际科 83cm×191cm 1979 年

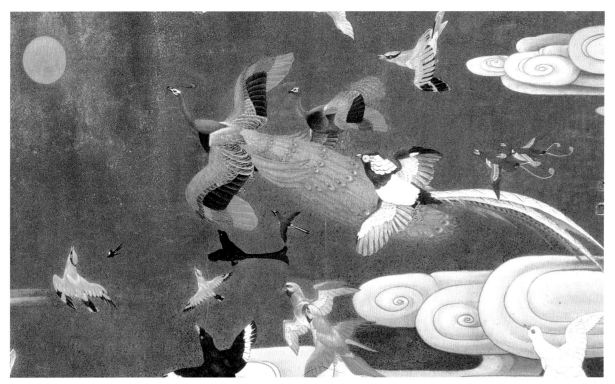

图 6-2 《霁雨颂》局部图

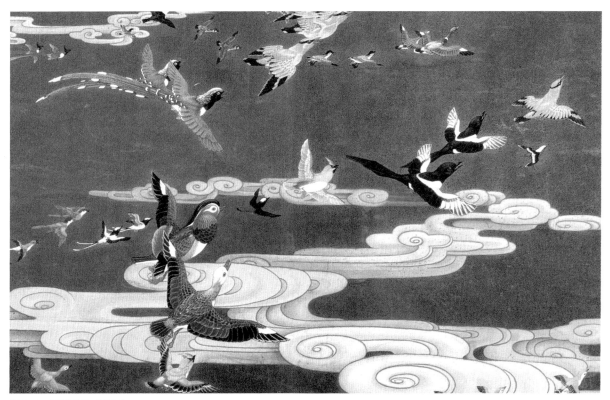

图 6-3 《霁雨颂》局部图

二、《蜀江之晨》《心潮逐浪高》

　　《蜀江之晨》（图6-4）用简洁概括的艺术处理和表现手法反映了川江今昔的变化。这种把现代社会生活中充满生机和艰险的场景用风景加以点衬，而主体形象构成仍以花鸟画形式出现的自然而然的艺术创造，表现出画家对生活的热爱、艺术观念的转变与对先进思想的追求。

　　李际科先生为画此画，曾穿上救生衣去川江航道写生，搜集素材。江鸥翔集曙色初，美不胜收。作品是横幅满构图，由江水、江鸥和江上航标灯三部分组成。江水通篇铺满，绿得透明，浪花层层，滚滚滔滔，或扬或落。石畔跃起冲天白浪，竖成雪柱，堆成雪团，碎成雪片，而后洒落江面。航标灯坐落在礁石上，为航行的船只指引方向，十来只白色的江鸥象征着不畏艰险的劳动者，舒展着硕大的翅膀，迎着朝阳、江风，迎着画外南来北往的船只不断搏击。此画在创作技法上采取了工笔重彩形式，水先用细笔勾出，然后在水的暗部施以花青、石青、石绿多次渲染，以达到厚重的效果。浪尖留白，以表现出浪的酥软、灵活多变及亮度。渐次远去的水则是在层次上予以虚化，在已经渲染出的花青及绿色的基础上，罩以淡淡的曙红色，以揭示画的主题。红色的航标，白色的江鸥用淡墨分染后，用白粉层层罩染，厚重有力，同时，红嘴与红腿、红掌、灰青色上又泛曙红色的礁石，形成了江涌晨辉的效果，通篇对比中求和谐统一。清江红流，亮亮闪闪，目不暇接，惊心动魄。这是一幅壮美的长江画卷，又是一曲美妙的长江颂歌。江水，千年流万年淌，可饮可渔，既可灌溉良田，又可用来发电，不断地造福人类，功在千秋。《心潮逐浪高》（图6-5）与《蜀江之晨》有异曲同工之妙。

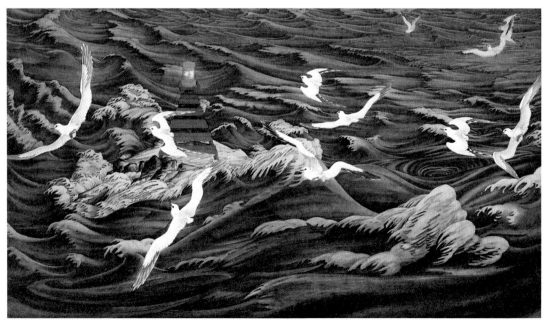

图6-4 《蜀江之晨》 李际科 80cm×200cm 1975 年

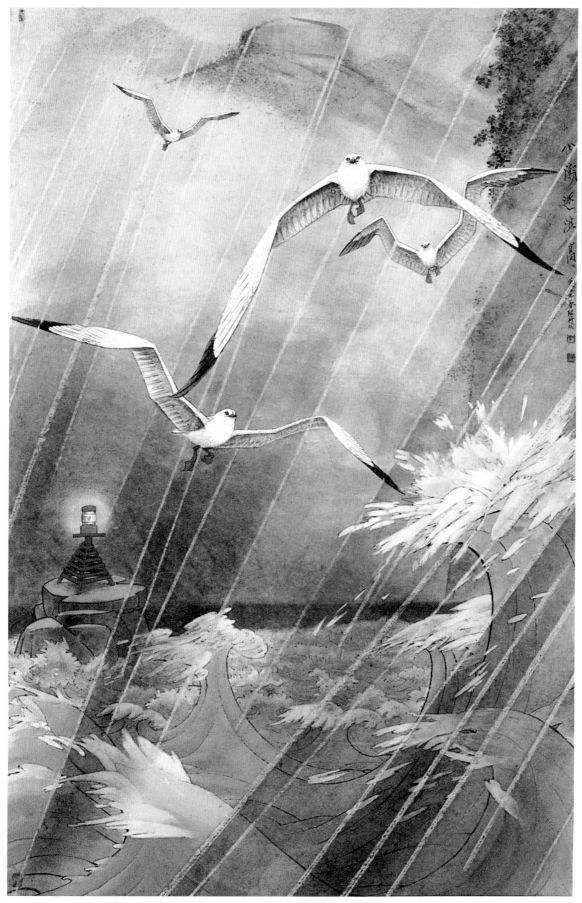

图 6-5《心潮逐浪高》李际科 90cm×69cm 1982 年

三、《荔枝鹦鹉》

　　《荔枝鹦鹉》（图6-6）是李际科先生1953年创作的工笔重彩禽鸟画。画中描绘了一只在结满荔枝的树干上休憩的鹦鹉，仿佛受到了什么惊吓展翅欲飞的场景。作品为边角构图，画面中白色的鹦鹉、红色的荔枝与用酞菁蓝作底的背景形成强烈的对比。单纯的色彩和细腻的技法，表现出鹦鹉展翅欲飞的躁动和成熟的荔枝饱满沉实的质感。蓝色给人平静之感，用酞菁蓝作为背景，与白色的鹦鹉、红色的荔枝相衬，在体现鹦鹉躁动的基础上增添了一丝沉稳与冷静，动与静的结合，增强了作品的视觉冲击。图6-7为《荔枝鹦鹉》局部。

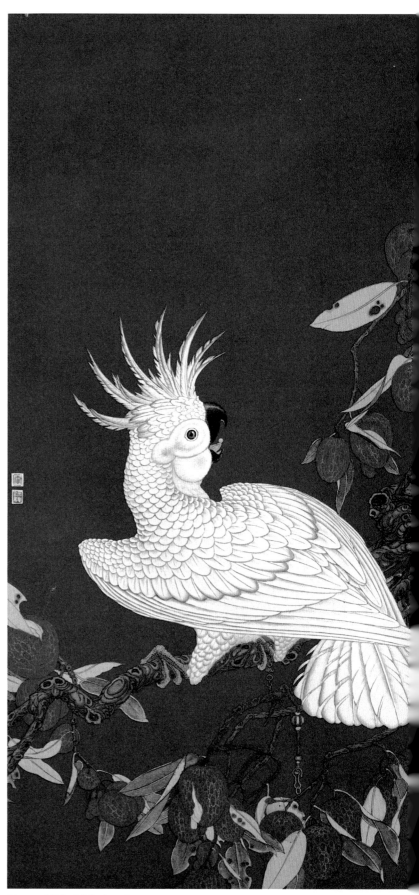

图6-6 《荔枝鹦鹉》李际科 67cm×38cm 1953年

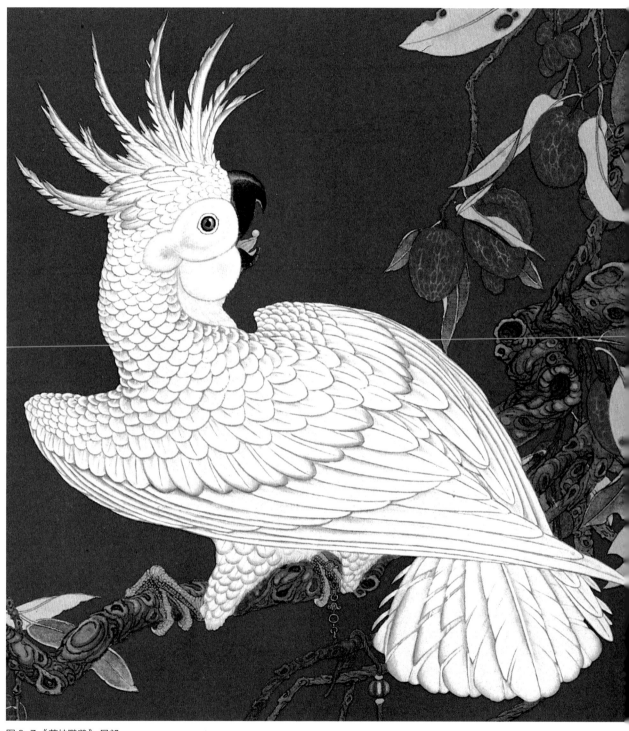

图6-7《荔枝鹦鹉》局部

四、《秋空万里》

　　《秋空万里》（图6-8）是李际科先生1988年创作的一幅以鸽子为主题的重彩禽鸟画，为了庆祝改革开放十周年给人民生活带来的改变，赞美祖国的繁荣昌盛和对祖国未来的美好祝愿。画面中一群鸽子展开双翅，姿态各异地在蔚蓝的天空中朝着画面的右上角飞去。作品为对角线构图，画面中天空的背景用酞菁蓝进行大面积的平涂，降低了酞菁蓝的纯度，使得蓝色的天空与白色的鸽子没有像《荔枝鹦鹉》一样形成强烈的对比，而是形成了一种相对和谐的统一，给人内心平静的同时也能让人感受到鸽子在飞翔的动态中所表现的生命力。

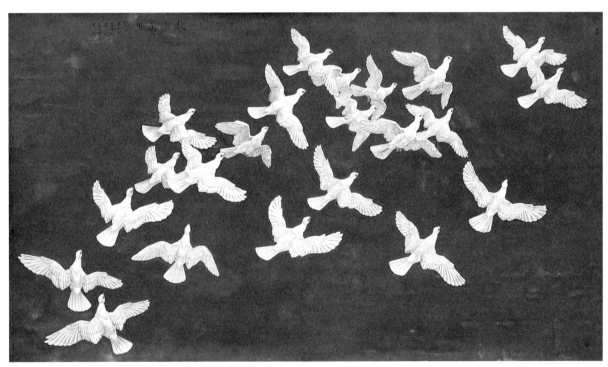

图6-8 《秋空万里》李际科 67cm×133cm 1988年

五、《鹤鸣九皋》

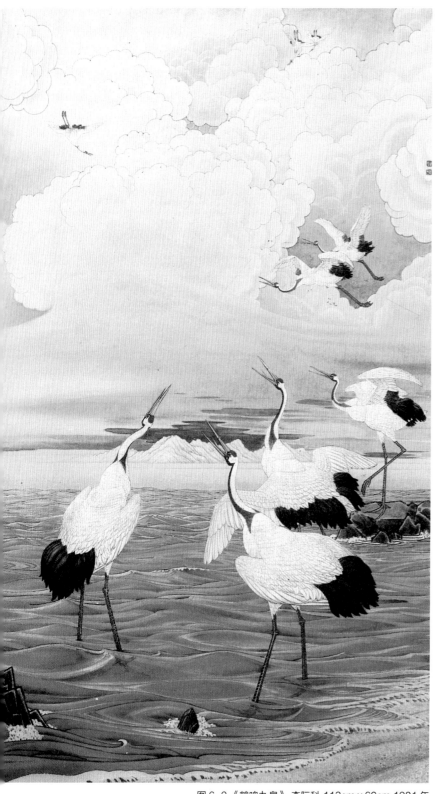

图 6-9 《鹤鸣九皋》李际科 112cm×69cm 1981 年

《鹤鸣九皋》（图 6-9）是李际科先生为庆祝建党 60 周年所绘制的一幅重彩禽鸟画，作品中有九只丹顶鹤，其中有五只丹顶鹤正翱翔在彩云绯红的天空之中，另外四只丹顶鹤站在河水之中看着翱翔在天空中的同伴展翅欲飞。九只丹顶鹤形态虽各不相同，但是却给人一种和谐的感觉，观者通过画面仿佛听见这些丹顶鹤潇洒肆意的鸣叫之声。作品为满构图，画面线条流畅，笔法苍劲有力，色彩明亮富丽。在青绿的河水与绯红色的天空背景相映衬之下，丹顶鹤的灵性呼之欲出，水中的几块石头，使整幅画面更是妙趣横生，充满朝气。一方面，河水位于画面下方三分之一处，其余三分之二都为天空，呈现一派宁静的景象。姿态各异的丹顶鹤打破了这宁静的场景，稳重端庄的画面于是气韵流转，一派天趣；另一方面，仙鹤能给人传达优雅祥和的气息，不仅代表着吉祥、如意，亦有表明志向高洁、品德高尚之意。所以这幅画不仅表达了画家对于改革开放后的美好生活的赞美，更表达出画家志向高洁之情。

六、《百鸟图》《百花坛水禽馆闲趣》

1982年，李际科先生应林业部约稿，为宣传爱鸟活动创作《百鸟图》（图6-10）。作品为满构图，以开屏的孔雀为中心，用艳丽斑斓的色彩，画了各种鸟共101只。虽是受命之作，他一样以严谨的态度，将创作稿反复征求意见，直到被认可。他以纯熟的技法，在禽鸟动态、神情的捕捉上很下功夫，使之既符合鸟的形态，又有很强的装饰性，可谓造妙入神，能引发观众的联想，激发观众对生活的热爱和对生态平衡的关注。这不仅是一幅宣传爱鸟活动的大画，而且是具有艺术欣赏价值的工笔重彩花鸟画。1983年在重庆画院展出后，此画由德国文化代表团收藏。《百花坛水禽馆闲趣》（图6-11）与《百鸟图》的艺术意蕴相类。

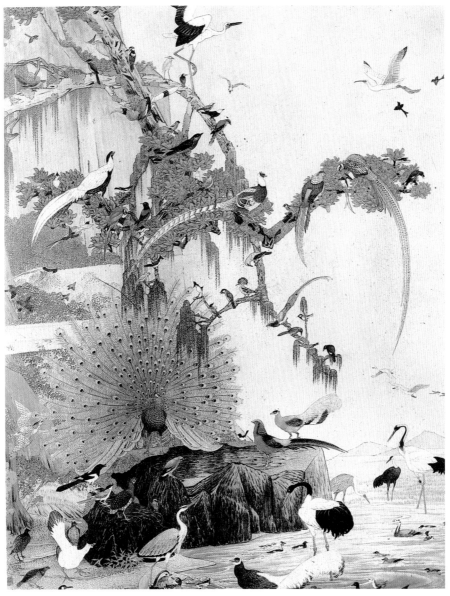

图6-10《百鸟图》李际科 92cm×69cm 1982年

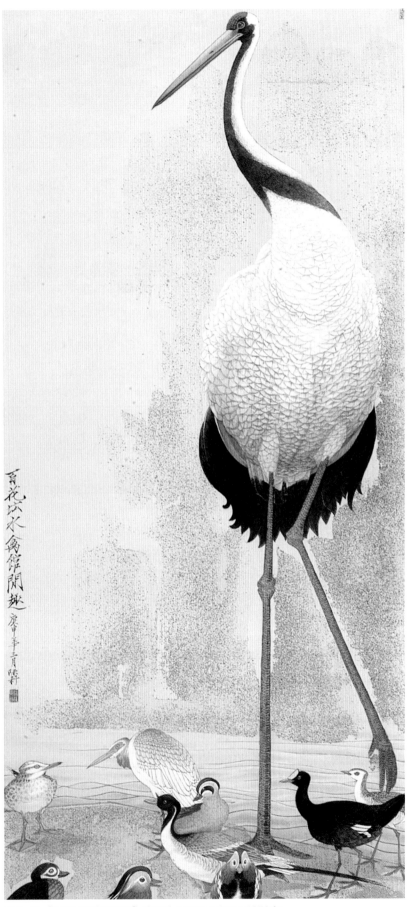

图 6-11 《百花坛水禽馆闲趣》 李际科 116cm×47cm 1979 年

七、《银杏鸳鸯》《茶花绶带》《金刚鹦鹉》《松鸟》

　　《银杏鸳鸯》（图6-12）、《茶花绶带》（图6-13）、《金刚鹦鹉》（图6-14、图6-15）和《松鸟》（图6-16、图6-17）四幅作品从构图和风格来看，都是比较现代的，画面以边角构图为主，符合现代人的审美情趣。作品结构非常精确，一丝不苟，而且这种精确，并不烦琐，画者把那些不必要的东西去掉，强化了能够体现精神方面的东西。因此，作品给人强烈的视觉美感。

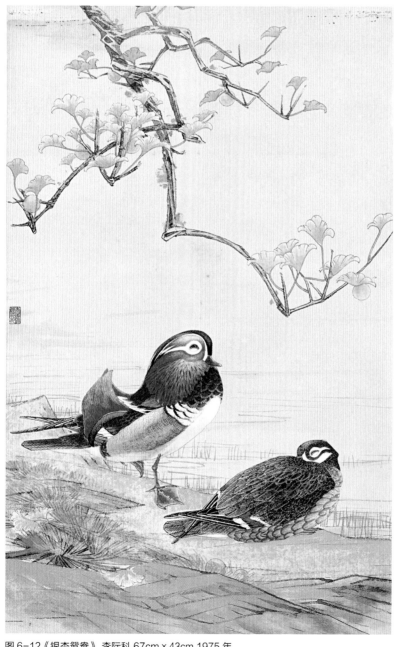

图6-12《银杏鸳鸯》李际科 67cm×43cm 1975年

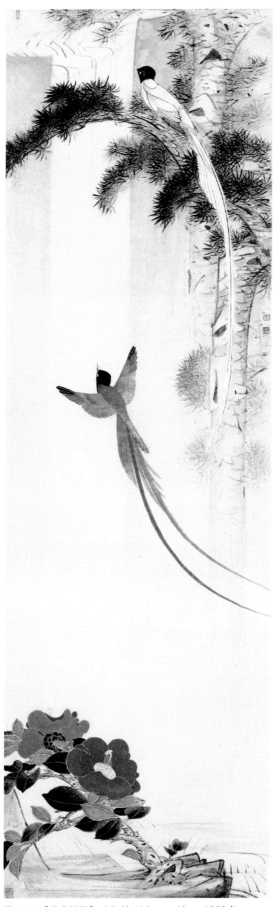

图 6-13《茶花绶带》 李际科 139cm×42cm 1963 年

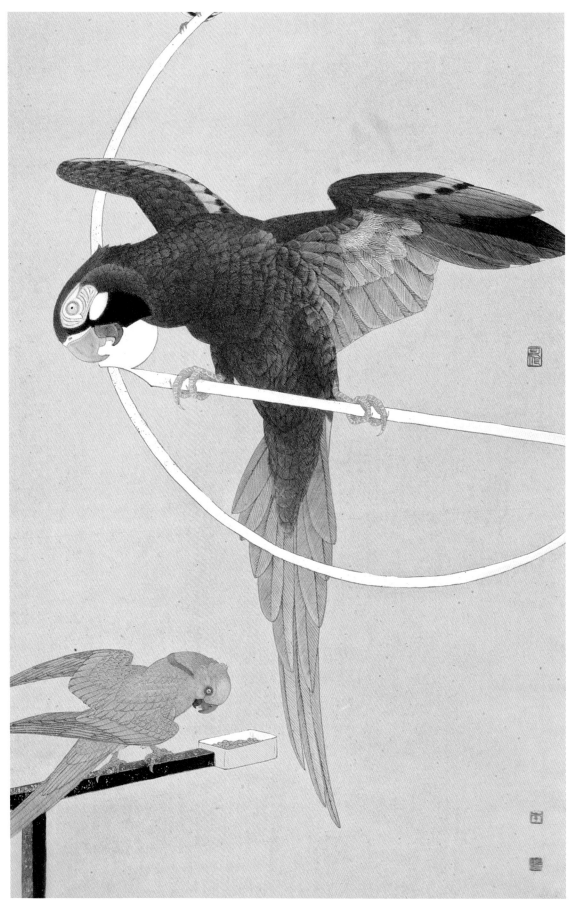

图 6-14《金刚鹦鹉》李际科 90cm×69cm 1962 年

图 6-15《金刚鹦鹉》局部

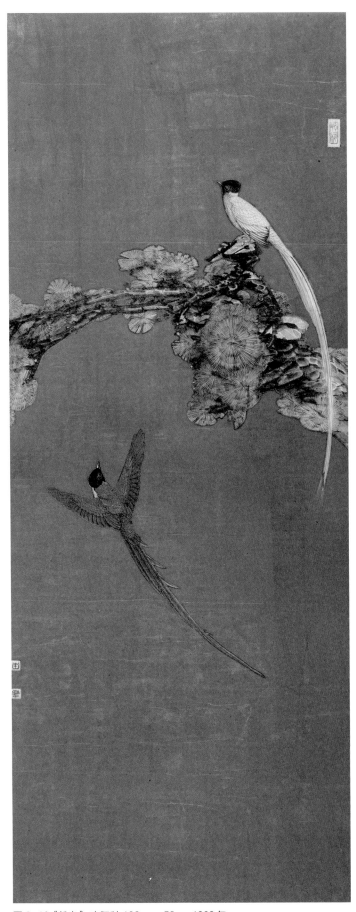

图 6-16《松鸟》李际科 132cm×52cm 1962 年

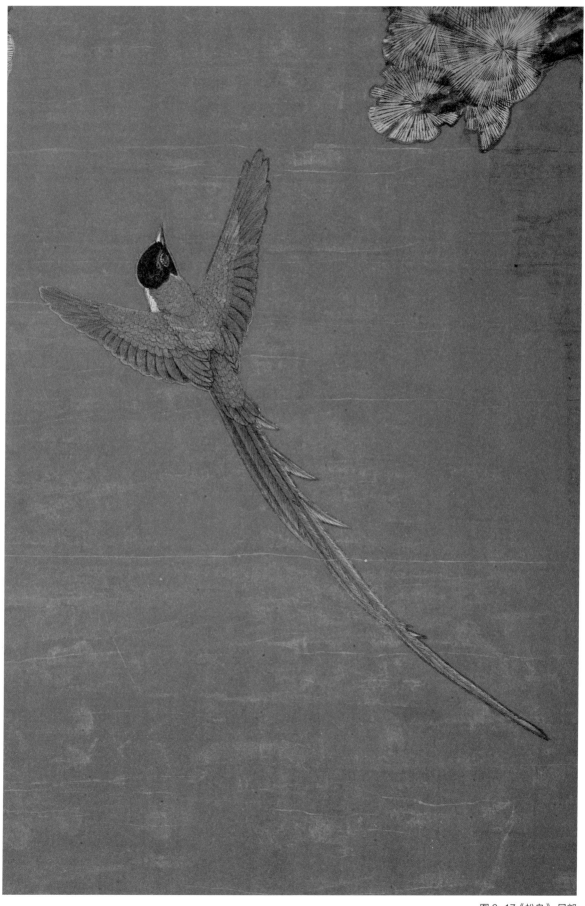

图6-17《松鸟》局部

后记

转眼间，李际科先生已仙逝 27 年，但先生的音容笑貌、谆谆教诲还历历在目。

1990 年至 1993 年期间，先生担任我研究生工笔花鸟画课程教学导师，因先生患有眼疾，已不能经常亲自示范，但他在工笔花鸟画的理论研究以及学识素养给了我极大的助益。

先生恪守潘天寿先生的师训"求形似、树精神、讲情趣、立品德"。给我上课时他非常重视人品教育，他常说："人品既高，画品不得不高。"花鸟画创作注重"比德"，画花鸟就是在画自己；锤炼自己的人格，就是在不断提升自己的画艺。他自己身体力行，给了我极大的榜样。在我为人师表近三十年的教学生涯中，一直秉守师训。

先生注重"触类旁通"。他常说，学习中国画，传统的临习很重要，唐、宋、元、明、清的作品都需研究。唐画的博厚；宋画的诗意、精致；元画的疏散、朗逸等都是我们学习的重要内容。同时对西方绘画的优秀作品也要研究。他说郎世宁画的花鸟画虽然画品不高，但其对禽鸟结构的表现值得借鉴。日本画虽然沿袭于中国画，但其对颜料的研究成果，以及其独特的技法对现代工笔画具有反哺的作用。

同时，艺术功底的锤炼是创作一幅优秀作品的基础，先生常说"线"是中国画的"生命"，是"骨"，因此他重视白描，认为"线"是塑造花鸟"应物象形"、传达花鸟精神的重要手段。

先生认为艺术创作来源于生活，要开拓花鸟画的新境界，就必须深入生活。因此，他要求我们到博物馆、植物园去写生研究，去田野乡村走访考察，他常说："写生既要写'貌'更重写'神'，对禽鸟花卉等的研究要像'庖丁解牛'一样，达到形神一体，才能真正用自己的作品表达禽鸟的精神。"

先生认为工笔的精髓不在"工"而在"意"，也就是作品的"意境"与思想。

为了更好地为我们这些后辈学子提供研究禽鸟画的方法，先生从 1961 年开始编写《鸟谱》。为了更好地研究禽鸟，先生除了自己饲养各种禽鸟进行观察，还研究了《鸟类分类学》《动物学（披羽毛的动物）》《世界鸟类分类图集》，查阅了世界上 27 目、155 科，约 8600 多种鸟的资料。1988 年，他对《鸟谱》进一步丰富完善，与四川美术出版社社长邓嘉德和编辑部主任曾延仲一起将《鸟谱》编写为《翎毛系列》，但因多种原因未能出版。

2018 年春，我回母校探望师母，师姐李龙燕谈起先生临终前一晚，在高烧昏糊中反复念及这本花了他十多年心血，却一直未能出版的书籍，成了先生临终憾事。听及此，我不禁黯然泪下，再次与龙燕师姐一起翻阅了先生的画稿，作为先生培养的最后一名研究生，由我完成先生的遗愿，有其独特的纪念意义。因此我自告奋勇，重新整理先生翎毛画稿，补充了理论技法的撰写，与西南大学出版社编辑王正端商议确定为《中国画禽鸟画法教程》，在西南大学出版社的大力支持下，完成了先生的遗愿。

由于我自身学识不及先生博学，虽然撰写过程中尽量秉承先生画稿进行技法理论的梳理，但仍恐不能完全传达先生的精神，在此恳请各位读者提出宝贵的修改意见。

在此书的编写过程中，师姐李龙燕给予极大的支持，还有王赓奕、孙洁、陈虹也参与了此书的文字和图片整理工作，研究生李思仪对文字与图片的编排也提供了很多帮助。书中创作部分，因内容需要，选用了国内几位知名艺术家的作品进行分析，这里一并感谢！

<div style="text-align: right">

广西师范大学美术学院　徐芳

2022 年 12 月

</div>